设计的
私想

My Humble
Thinking on Design

谭靖澌

著

北京大学出版社
PEKING UNIVERSITY PRESS

图书在版编目（CIP）数据

设计的私想 / 谭靖漪著. —北京：北京大学出版社，2014.12
（设计艺术场）
ISBN 978-7-301-25067-9
Ⅰ.①设… Ⅱ.①谭… Ⅲ.①设计－研究 Ⅳ.①J06

中国版本图书馆CIP数据核字（2014）第256580号

书　　　名：	设计的私想
著作责任者：	谭靖漪　著
责　任　编　辑：	谭　燕　赵　维
内　文　设　计：	设计·邱特聪 [010-87896477]
标　准　书　号：	ISBN 978-7-301-25067-9/J·0631
出　版　发　行：	北京大学出版社
地　　　址：	北京市海淀区成府路205号　100871
网　　　址：	http://www.pup.cn　　新浪官方微博：@ 北京大学出版社
电　子　信　箱：	pkuwsz@126.com
电　　　话：	邮购部 62752015　发行部 62750672　编辑部 62752022　出版部 62754962
印　　刷　　者：	北京汇林印务有限公司
经　　销　　者：	新华书店
	720毫米×1020毫米　16开本　9.25印张　125千字
	2014年12月第1版　　2014年12月第1次印刷
定　　　价：	45.00元

未经许可，不得以任何方式复制或抄袭本书之部分或全部内容。
版权所有，侵权必究
举报电话：010-62752024　电子信箱：fd@pup.pku.edu.cn

设计的私想

目录

1	/	序
4	/	自序
5	/	"称信"如意
9	/	开门见"信"
13	/	耳目一新
22	/	"骨"执己见
28	/	不一样的白
32	/	填充与连接
38	/	汤汁里的形色
42	/	"蒸蒸"日上
49	/	"缘"来如此

55	/	"石伴"功倍
60	/	"字"圆其说
65	/	去留之间
71	/	古今东西
78	/	人性的尺度
87	/	不是背景的风景
90	/	城市剧场
96	/	那些快乐时光
102	/	博物馆与工作坊
108	/	自然至上
115	/	身体力行
120	/	"鲨鱼"情声
124	/	见针生情
128	/	黑皮书
135	/	见证大师

"石样"功能	\	55
"宁"属其宜	\	60
老屋之间	\	65
古今名酒	\	71
人性的尺度	\	78
不是背景的风景	\	87
故市剧场	\	90
那些快乐时光	\	96
博物馆与工作坊	\	102
自然至上	\	108
身体力行	\	115
"鲨鱼"情声	\	120
民间主情	\	124
黑皮书	\	128
民间大师	\	135

序

不同的角色让我看到了不同角度的风景，角色的变化总能引发对现象及问题本质的追问，这些追问变成了本书作者谭靖漪的主要工作，即使这在很多人看来是无意义的。这些看似没有关联的事件幸好还是围绕"设计"二字展开的，只是这个设计是被扩延过的，包括内涵和外延的放大。扩延和放大后的设计将不仅作用于产品，也作用于商业和产业，其主体将产生偏移。《设计的私想》这本书就是作者多年"不务正业"的认真总结。其实，设计的内功正在设计之外。

设计是上下文的界面，而它更应关注的是下文，即创造新的文化。当文化存在的语境——时间、空间发生改变时，我们便需要设计师去创造新的文化，所以传统的继承必须遵照恩格斯所说的"批判地继承"。当代中国必须创造符合国家发展需要的、代表大众利益的、可持续的设计，而不是满足少数人所需要的奢侈品，或被商业集团"定制的幸福模式"引导的多元化。

当前，我国正处于计划经济向市场经济、传统社会向可持续发展社会转型的关键时期。巨大的社会转型不可避免地对人们的思想观念产生剧烈冲击，理想信念和价值观在这样的冲突和怀疑中受到了极大的挑战。在这种情况下，思想意识和价值观的取向发生变化在所难免，但物质利益成为了社会发展的主导力量。这种社会现实反映在人们的思想中，必然形成重物质利益、轻精神追求的观念，使人们在衡量人的地位、价值、意义、作用时，不自觉地以物质利益作为标准。这一方面催生了物欲化的倾向，另一方面又使人们追求财富的欲望

迅速膨胀。

在浮躁的商业时代，严重的同质化已经成为中国设计界的弊病，不经沉淀就声色俱厉地充斥着我们的城乡空间，山呼海啸般泛滥。设计师必须坚守阵地，执著地维系自己对于情境、意境的最初梦想。我们被允许探索，却不应苟同浮躁的现实，虽不能做到尽善尽美，但应坚持用灵魂深处的责任、热情，净化、升华我们对生活、对美的认识。

沉溺于工业文明的技术膨胀和对物质享受与占有欲的宣扬，淡化了我们对污染、对资源浪费的罪孽，腐蚀了人类的道德伦理观。如果我们经不起引诱，将丧失人类可持续生存的机会。人类的生存与发展除了衣食住行等物质享有以外，还有额上的汗、手上的茧，人与人的接触、宽容，与大自然的互动、共生，与他人一起合作、生产、创造时产生的行动节奏，思想谐调统一带来的乐趣，以及对一切存在事物的尊重。忘记了这一切，投身于无节制的竞争，只期待获取享受，这是一种无知和不负责的疯狂。要知道，社会的任何进步，首先是品行道德、社会风俗、政治制度的进步，而这些都属于文化的进步。这是目前国际社会的发展现状，也是设计所面临的现实。

各种生态和社会问题促使设计师关注生存方式的变革。如关注弱势群体，营造公平的社会公共环境；提倡利益基础上的多元价值取向和从"物"到"事"的服务设计理念；提倡个人使用，而不提倡私人占有，倡导留有余地、适可而止。

设计应是人类未来不被毁灭的、除科学和艺术之外的第三种智慧和能力。设计也是一种生产关系，一直在发挥着催化、引导和调整人类与自然及人类社会之间的多重关系的巨大作用，它理应成为推动人类社会经济、科技、文化、教育和社会结构转变与集合创新的力量。研究型设计将是未来设计的立足之本，否则设计将只是金钱和权力的附庸。工业设计的本质即重组知识结

构和产业链，以整合资源、创新产业机制，引导人类社会健康、合理、可持续地生存和发展。

如果说，理科发现并解释真理，工科是解构、建构的技术，文科关乎是非与道德的判断，艺术是品鉴自然、人生、社会的途径，那么设计则是在上述人类理想、道德、情感与工具这四根柱子上建造人类真实的伊甸园。

设计教育是一种培养能力和智慧的方法论，它可整合科学和艺术从观念、思维方法、知识到评价体系之间的各种关系。设计能够发现、分析、判断和解决人类生存发展中的问题。当设计的目标系统确立时，就该实事求是地选择、组织、整合各种可能的方法和手段，科学的手段和艺术的手段都可包含在内。设计也是人类主动适应生存环境等外因系统而进化形成的一个新知识结构系统，是人类重组生存结构的智慧性创造。

设计是无声的命令，是无言的服务，以"春雨润无声"的方式引导人类健康、合理地消费和生存。设计师责任重大，理所应当成为人类灵魂的设计师，代表人类未来不被毁灭的第三种智慧。

柳冠中

2013 年 7 月 18 日

自序

这本小集子是关于设计的茶余饭后的点滴私念。平时自己觉得与设计扯上边、且有点意思的想法，便用文字记录下来。就想法所及，一路写下来，难免会有偏见和错误。如私房菜，由口味决定。它或许不符合设计专业学者的胃口，但如能作为我们素人茶余饭后的消遣，我便十分庆幸了。

这些零星的文字，有的用设计思考的方法来观察新旧事物，有的试图对设计的解决问题之道找出新的佐证，有的是关于一些人和事的记忆与思念。现在把这些文字整理成书稿发表，一是朋友怂恿，二是企图体验设计之外的那份愉悦。这些私底下关于设计的想法也许上不了台面，但也可能会引来相同或不同的意见，想想便叫人心馋。

此书如能被大家喜欢，这要感谢喻大翔先生，他为此书做了校对。喻先生的认真和细心，使我避免很多书写错误。有好友来校对，这的确与此书的"私想"十分合拍，纯属"私人料理"。

2013 年 5 月于上海

"称信"如意

日常生活中有许多被遗忘的设计,这不仅仅是时代与生活的变迁所致,也可能是你从来就没有想到过它。虽然我们的生活与工作中或多或少仍会碰到一些问题和困难,但我们一般都敷衍了事,使那些原本可以于平凡中体验非凡的机会就这么擦肩而过了。

比如工具"信秤",一个微不足道的日常生活用品,上世纪90年代之前它还是很有用的。那时人们通讯的主要手段离不开信件,用寄信的方式来沟通和交流也是家常便饭。有时,信件因超重而被退回,故有经验的人会跑到邮局去寄,我便如此。家门口那个寂寞的邮筒,我是很少理睬的。到邮局寄信可知晓信件的分量,也就不会因超重、少贴邮票而被退回了。对我而言,邮局的那把信秤如同其他秤具一样平凡而不起眼,虽每每因寄信而离它只有半米之隔,但除了等待它裁决我掏钱的数额之外,连多看它一眼的兴致都不会有,更不会对它起念头。

而"候皮信秤"(Briewaage Hoopee)这款信秤用品,外观上的不同寻常简直叫人惊叹!就设计而言,如拿我们今日的美学标准来判断,还是一样地新颖与别致。如此贴心实用的设计,不仅具备一个真正好设计的所有品质:诚实、简洁、趣味、美观,而且完全符合当下设计的价值与审美。当我告诉你,它是一

个在二十多年前就批量生产和销售的产品时，你会有何感慨呢？这款于1989年由德国设计师约翰纳斯·盖耶（Johannes Geyer）设计的信秤产品，由德国慕尼黑国际设计和娱乐有限公司（IDE，即International Design & Entertainment GmbH）生产销售。它以秤的平衡原理为设计概念，以杠杆平衡原型为产品外观设计的切入点，设计灵感则来自于圆与线相切于点的基本常识，以几何形态来整合产品的外观视觉特征。

 在别致的产品造型中，黑色的电氧化铝材料被塑造成一个半圆的弧状，其中只有一个可供钢珠滑动的暗槽，这也是唯一能体现产品功能和结构造型的地方。一颗小钢珠在印有刻度的暗槽中来回滚动，以显示信件的重量。运用重力来设计信秤，可谓朴实可靠，绝妙又聪敏。不仅产品的使用一目了然，而且看着小钢珠在暗槽中瞬间滚动，也十分有趣，等待中更有一种莫名的欣喜。面对这样的产品，产品说明书也变得多余。盖耶设计的这款产品，造型之所以如此简约，应归功于他将秤的各个功能部件归合为一个半圆带状的形态，采用一体化设计的语言，将产品为零化整。设计师娴熟运用材料、合理运用铝合金挤压成型的工艺也令人佩服，产品的生产工艺环节及制造成本亦大为降低。

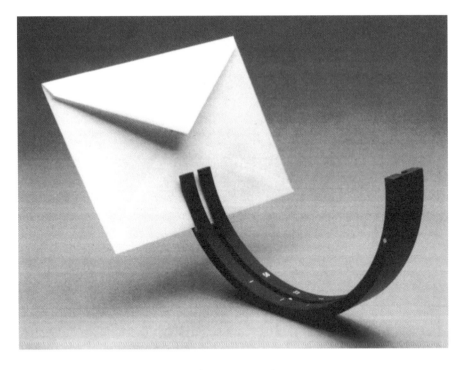

约翰纳斯·盖耶设计,候皮信秤,1989 年
(慕尼黑国际设计和娱乐有限公司生产出品)

一件日常生活中的平凡用品，最可贵的是它在帮助人们解决那些小问题的同时，还会给人带来愉悦的心情。它唤起了我们与"称信"相关的认知、情感和生活的记忆。当称信件变成一种乐趣时，产品的功能也就包含了物质与精神两个方面。我深信，信秤这一类产品是不会随着生活的变化而逐渐消失的，它提供给人的感官上的美感和愉悦是不可代替的。事实上，人们在日常生活中也会不断赋予产品以更丰富的想象力和意涵，这就是所谓的移情设计。约翰纳斯·盖耶设计的候皮信秤，就是这样的一款让人欣喜的设计。

经典是由时间铸成的。比起现在那些仅在造型上一味追随流行和时尚的设计，候皮信秤这款产品设计实属经典。它没有半点故弄玄虚的痕迹，干净得多一点形态或装饰，都会让人觉得是累赘，这就是所谓天衣无缝的完美设计。如果我也有这样的信秤，说不定还会拾起书写信件的旧习呢。至少，书信这种交流方式不至于消失得那样快吧！

约翰纳斯·盖耶设计，候皮信秤，1960年
（器皿国际创意家居生活馆有限公司供品）

开门见"信"

有时你真的只记得某人的门牌号而不知其数字化时代的通讯号码，此时，便条纸、报事贴也许就是最好的传告方式。

年轻的意大利设计师乔纳塔·盖托（Gionata Gatto）设计的密语门把手（SMnS Cone）[1]，就是为那些无法或不愿通过手机和因特网来传递信息的人服务的。在盖托看来，信息社会人与人的交流或交往已经趋于冷漠和虚拟化。为了促进人与人之间直接的对话，盖托把注意力放到了门把手身上，把原本阻挡人与人交流的东西转变成沟通交流的一种媒介。于是，一个可以塞纸条的门把手基于这种理念诞生了。亲手书写可以公开的信息塞入门把手，让接受便条的人则在阅读信息的同时，感受到包括体温、气味在内的那份鲜活滋味。记得某次一快递员为告知我包裹已暂放到对门邻居那儿，在我崭新的家门上用塑胶带将半张纸片死死地粘在上面。我虽然费了好大的工夫才把它撕下来，但还是被快递员歪歪扭扭的书写所感动。它不仅让我得知东西的去向，还使我对当时快递员急匆匆写纸条的样子充满了想象。

乔纳塔·盖托设计的密语门把手，巧妙地利用了门把手最为常见的管状形

[1] SMnS 为 Short Massage non Superfluous 的缩写，意思为短小精悍，绝不废话。

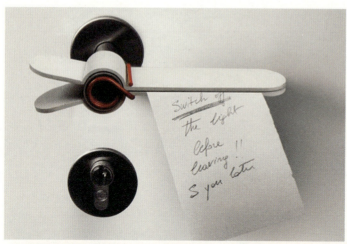

乔纳塔·盖托还设计了类似的一系列门把手,其中便签夹把手(SMnS Clip)也十分有意思。使用者握住门把手短的那端可使夹子张开,长的那端既用来开门,也用来夹物。这相对于密语门把手来讲,更能提醒用户发觉便签的存在。

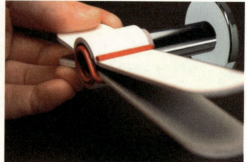

乔纳塔·盖托,意大利产品设计师,目前生活和工作在荷兰的埃因霍温(Eindhoven)。他在意大利威尼斯IUAV大学获得了工业设计本科的学位,后又到荷兰著名的埃因霍温设计学院(Design Academy Eindhoven)拿到了硕士学位。

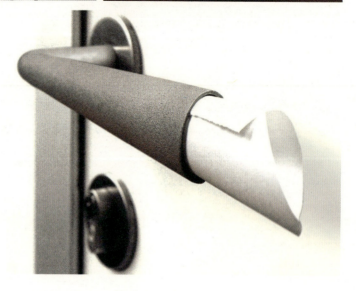

乔纳塔·盖托设计,密语门把手

态，从类型学的角度出发对其进行了适度的变异，以保持管状门把手作为产品的语言符号深入人心的事实。设计师利用了其外部的造型，而它内部空的部分则是其设计的契机与核心。这似乎也验证了我们老子空（无）及无为的哲学思想。密语门把手的设计在造型上比较纯粹，没任何多余的做作，有一气呵成与恰到好处之感，这正是该产品设计带给人除功能之外的极简之美。

密语门把手属小批量产品设计，故盖托以压铸铝制造为生产工艺，这不仅出于低成本的考虑，也体现出低碳环保的设计理念，符合他个人的价值观和推崇的设计哲学。他在人机工学方面的设计也十分周到和体贴，尺度、形态和人手之间的关系十分契合，看得出盖托在驾驭形态语言和设计功力上偏于"形式追随功能"一路。

如果设计也可以作为反省社会的一面镜子，那么设计在服务于社会的同时，还具有教育的意义。盖托设计的密语门把手便属于这种设计。他告诉人们，在信息爆炸的时代，人们为何没有被信息的饕餮大餐所陶醉，那是因为许多资讯之外的东西令人怀恋，比如身体接触时的那份温暖和以物为载体的那份真性情。人们在不知不觉中悄然消失的东西，多少可以从密语门把手中找回来。

乔纳塔·盖托这位80后的年轻设计师的设计哲学是：设计应直击当前的社会问题，对当代社会作出反省和批判，以与社会主流思潮相左的设计思维来设计。他的设计作品涵盖了广泛的主题，如能源消耗、环境污染、文化交流等。他的大部分设计都是自发的，而不是批量生产的厂商委托所制，其作品以参展的方式直接与公众接触和互动，参加的展览包括巴黎家居装饰博览会等，他设计的产品社会效益远超出商业和经济的价值。我想，像乔纳塔·盖托这样的设

计师，他的设计与生活方式在我们这里还是很少见到的吧？

　　此时此刻，当你打开家门，如果门把手正是乔纳塔·盖托设计的那种，应该也会莫名期待与欣喜，说不定还会与我一样禁不住遐想起来。

从类型学的角度对其进行了适度的变异，以保持管状门把手作为形态语言深入人心的事实。设计师利用了其外部的造型，而为内部的空腔部分赋予其设计的哲学核心。这似乎也道出了我们对于空（无）及无为的哲学思想。密语门把手的设计在造型上比较奇特，没有任何奢华的装饰，有一种如同盘古初凿之感，这是最顶级产品设计带给人很强劲能力的时尚简洁之美。

　　密语门把手属于小批量的产品设计，依托可以生产制造的材料和工艺，这不仅仅是设计的理念，更体现出价值感和个性的融合，符合独特的个人价值观和收藏。崇尚设计哲学。他在人和工具方面的设计十分的周到细腻和独特，只是，形态味人手之间的关系十分契合，看得出盖托对于语言和设计形态姿态感觉非凡，以力上乘于"派式"匠心的通材之器。

　　如果设计也可以体现反思于诸多社会层面的话，那么设计少不了在哪一方面的会社会反思于上哲的。盖托密语门把手便属于这种设计，具有教育意义，他告诉人们，在信息爆炸的时代，人们如何对待有信息真实繁琐限度的膨胀，眼最良好的因是资料多少来东西令人有恋，以及身体本味触觉和视觉和感知那份那种如此真味的情境。

　　人们在不知不觉中消失的东西，至少可以从密语门把手中找回来。乔纳塔·盖托这位80后的年轻设计师的设计哲学是：设计是当前直击消费社会的有效手段。设计师从反思当代社会出发，以反社会主流意识形态的设计观来诠释他的设计作品。他的设计作品涵盖了广泛的主题，如瑞鹊涌现、狂欢符号、文艺交流等。他的大部分设计都是自发的，而不是批量生产的商业限制，其作品以参展为主，以公众展览和互动。参加的展览包括巴黎家具展博览会等。他的产品设计会教益近出商业和经济价值。想，像盖顶·盖托与设计的

耳目一新

世界设计的钟摆始终是那样摇摆不定,当它被惯性和趋势拉到一定的极限时,回落的态势已势不可挡。当由苹果引领的硬边极简造型风格的产品设计成为一种普世信仰时,上世纪 90 年代的流线主义风格又开始悄然复兴,而这来来回回的有关视觉美学的战争,都与人机工程学有着千丝万缕的联系。

我们知道,人机工程学从 1945 年二战之后就成为了设计领域最重要的理论基础和方法论,对工业设计哲学的确立和发展意义重大,影响至今。人机工程学促使设计以人为本,关注人体生理(尺度、活动范围、感官刺激等)和视觉心理,主张实验与实证的设计步骤和方法,提倡产品要适应于人体接触的部位和机能。但是,在具体的人机工程学运用上往往存在着极其相左的观点和方法。比如上世纪 90 年代末深受人们追捧的苹果 iMac 电脑,它是在斯蒂夫·乔布斯(Steve Jobs)重返苹果公司一年后推出的产品,以流线型外观和光滑圆润的触感让世界疯狂,它也是苹果走上卓越不群的时尚品牌之路的分水岭式的产品。就人机工程学方面来看,iMac 走的是讨好人手触觉和感性本能的路线。而今日苹果的直边硬朗、平板几何造型的设计,则将人机工程学准则隐藏在尺度和使用方式之中,在形态造型上却摆着一副"反人机"的面孔。这一来一回似乎可以概括近几十年来设计所走过的风格化之路。

后乔布斯时代的苹果设计会继续保持这种酷酷的、略带僵硬的表情吗？乔纳森·伊夫（Jonathan Ive）会沿着这条直挺挺的一尘不染的信仰大道走下去吗？我从苹果新近推出的 iPhone 5 耳机里看到了一抹新的曙光。

这款伴随 iPhone 5 出现的 EarPods 耳机是苹果对自己以往人机工程学立场与作为的一次反动和超越。以乔纳森·伊夫挂帅的设计团队这回改变了苹果傲慢的、冷酷的设计风格，学起了牙医用咬牙模的方式得到病人牙齿形态的方法来进行人机工程学的设计。设计师在数以百计的用户耳型上拓模取型，进行了无数的比较和折中优化，试图从 100 余种模型中寻找出最能使耳朵佩戴舒适和牢固的原型。在设计师看来，耳朵与指纹一样，都是独一无二的身体部位。他们十分小心慎重地在耳机的耳塞部位不厌其烦地来回实验，最终成就了适合所有使用者耳型的耳塞。以往的耳塞以圆形来适应不同使用者，也自然没有佩戴时的方向性问题，这也是一般反人机工程学设计所采用的方法，即以不变应万变。而 iPhone 5 耳机设计师是以耳腔的有机形态为依据，设计了这款具有雕塑风格的异形耳塞。其扬声器的位置、结构与耳塞的有机形态巧妙结合，给这部耳机带来了前所未有的优雅外观。这不仅仅是对传统耳塞型耳机在人机工程学设计上的一次革命性突破，也是苹果设计的一次自我反省与实验。把人机工程学推向极致的后果，使这款 iPhone 5 耳机在佩戴时需注意耳塞的左右方向。好在耳塞在造型语义设计方面的成功，使其产品本身的方向性特征十分鲜明，让佩戴过程同传统耳塞类耳机一样地轻松和容易。人们一般不用去看耳塞上 R／L 的文字标识，只要随耳塞的形状就会知晓佩戴的方式。iPhone 5 耳机的诞生，终于引来了耳塞式耳机形象的全新时代，带来了前所未有的、耳目一新的视觉与听觉的体验。

在 iPhone 5 耳机每个小小的耳塞里，设计师与工程师们安置了不同凡响的 3 个麦克风：一个在前端，一个在背部，一个在底部。前后麦克风的密切配合产生了波束成形的音响效果。这项技术可以帮助集中收听来自目标位置的声响，以

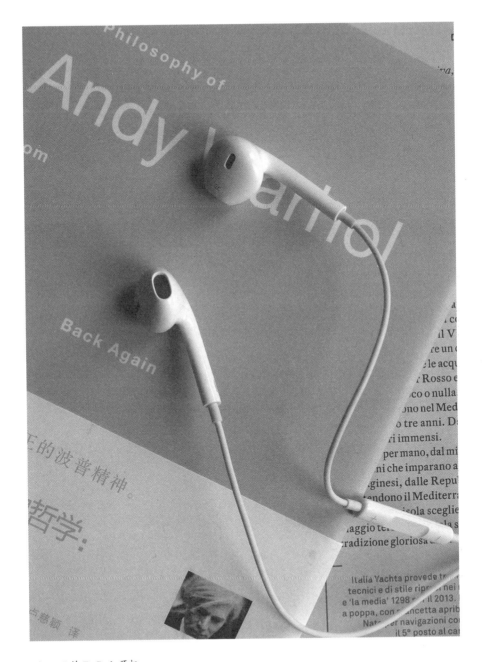

iPhone 5 的 EarPods 耳机

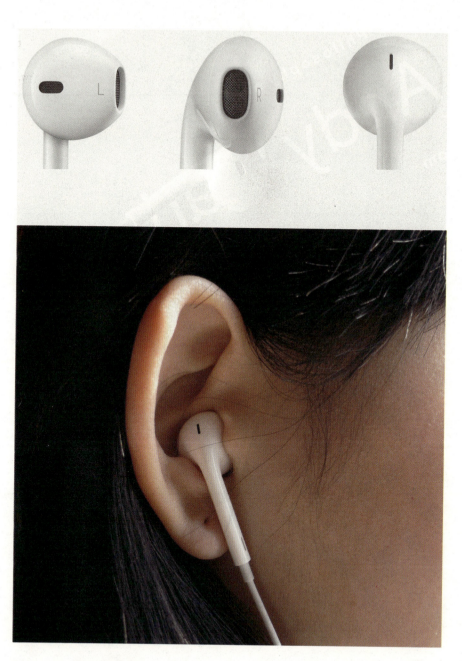

EarPods 耳机及真人佩戴效果

获得更清晰、逼真的音响效果。工程师在耳塞狭小的空间体积里还安置了全新的降噪系统，以减少来自外部的背景声音。所以，不管在室内还是室外，此款耳机始终保证让你听到它认为是最重要的声音。

类似这次苹果耳机的"牙医式"设计方法和实验，其实可以追溯到上世纪50年代捷克斯洛伐克工业设计师斯丹纳克·科维尔（Zdenek Kovar）于1952年设计的剪刀和一些手动工具。当时他把石膏包裹在工具上，通过人手把握留下的印记来取样把柄的形态，使这些手柄的造型具有有机流线型和雕塑感，自然十分附和人体的触觉感受。由科维尔开创的人机工程学设计方法，后来被芬兰设计师欧拉富·贝科斯托马斯（Olaf Backstroms）运用到菲斯卡（Fiskars）剪刀的设计上，成就了1967年至今的经典Fiskars传奇。可以说，现在所有的剪刀设计和品牌都是难逃Fiskars影响的。

应该说，依据人机工程学的理论和造型方法所进行的设计一直没有中断过，上世纪60至70年代出现过一个高峰，波音飞机的内部设计和佳能EOS相机独特的机身设计就是典型的事例。而到了90年代，它表现为仿生流线风格与人机工程学的复杂混合，这也是后现代主义设计风格的重要特征之一。以被喻为"设计怪杰"的凯瑞姆·瑞席（Karim Rashid）为代表的设计师，借助计算机辅助设计和塑料成型工艺，设计生产出一系列具有流线型波普风格和时尚外观的大众化流行商品。这种雕塑风格的有机仿生形态不仅使塑胶产品具有50、60年代的风格，并给90年代的奢侈品吹进了一股年轻、娱乐的波普风。如瑞席1999年设计的感官座椅，仿人体的、有机的复杂曲面给座者提供了感性的触觉体验。而洛斯·拉古路夫（Ross Lovegrove）则借助计算机辅助设计和塑料碳纤维铝合金成型工艺，设计了众多如空气般自然的流体艺术产品，这些仿生态的造型设计也同时因应了人体生理和心理的科学。洛斯在1999年为英国矿泉水品牌（Ty Nant）设计的矿泉水瓶，灵感来自流动的泉水，是最方便用手握持且不易滑落的瓶体，把握瓶身

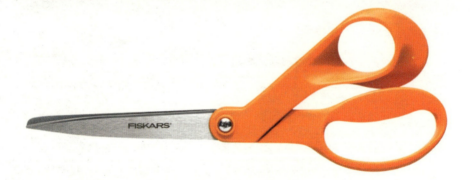

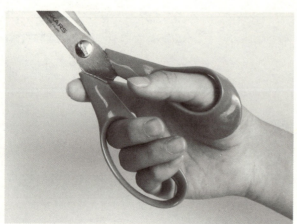

欧拉富·贝科斯托马斯设计，
Fiskars 剪刀

洛斯·拉古路夫设计，Ty Nant 矿泉水瓶

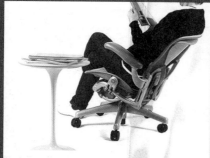
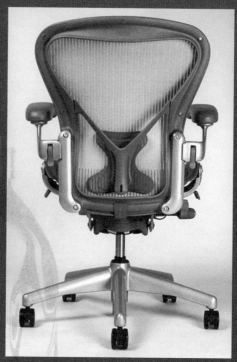

米勒公司出品的 Aeron 椅

凯瑞姆·瑞席设计的感官座椅

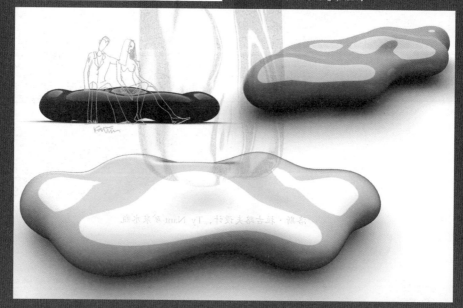

时如同触碰肌体般性感与自然，美妙绝伦的有机造型折射出生命的光影，成为了20世纪末、21世纪初设计风格的重要标志性作品之一。

对人机工程学的运用最直接的设计案例要数著名的Aeron座椅了。它是完全按照人体脊椎、腰部与骨盆结构的运动方式来设计的。该椅的靠背因采用弹性树脂（PET）材料而彻底、完全地紧贴人体的背部，并与人的脊椎保持有机的互动。椅子不仅适于长时间使用，且适用于不同的体型和坐姿。人造纤维所具有的伸缩性和适应性，使来自体重的压力均衡地被分散。当你想改变坐姿或伸个懒腰时，Aeron椅的坐面与靠背就会配合你的动作而运动，并始终紧紧托住你的腰部和臀部。Aeron椅可说是"形式追随功能"的典范，也是人机工程学运用在在座椅上的极致体现。Aeron椅还是全球第一把采用透气网面的办公椅。这把由威廉·斯坦波夫（William Stampf）和唐纳德·查德维克（Donald Chadwick）于1992年设计的办公椅，后来成为米勒公司（Herman Miller）的形象产品，直至今日仍被此类办公座椅设计所竞相模仿。

以人体工程学为导向的设计理念与方法，在20世纪末、21世纪初也受到了质疑和批判。"反人机工程学"的设计依据是：那种完全屈服于人体物理形态的做法，其实并不科学和人道。它忽视了人自我调节和适应的能动性，也不利于人的身体在不同的时空环境和状态下本能地加以调节与适应，特别对长时间的使用者来讲非常不利。所以，以苹果为代表的极简主义产品设计思潮，一直坚守着看似与人机工程学相左的产品设计。不过，此刻苹果设计再次回到了1998年iMac设计的轨道上来了。iPhone 5耳机这一小心翼翼的设计试探，是对人机工程学设计的又一次演绎和超越，不得不令人对后乔布斯时代的苹果设计充满期待。我们不难发现，一个耳目一新的苹果设计思潮正向我们涌来。

"骨"执己见

不知从何时起，西方发达国度的优秀设计师如同影星歌星般受人敬仰和追捧，他们不仅成为大众媒体和公众生活的话题，也着实改变了社会经济消费模式和人们的生活方式，成为促进社会物质文明与精神文明发展的重要力量。现在，这样的景象也开始出现在我们的面前。人们可以通过电视与平面媒体目睹明星设计师的风采，他们也如同西方媒体在宣扬明星设计师那样，被贴上了诸如前卫、时尚、创新、潮流引领者和开拓者等多种标签。但是，经比较后发觉，这两者间还是有差别的：几乎所有的西方明星设计师都站在该国国民经济主体产业的第一线，并本着实用与人本的人文理念服务于社会，并创造出丰厚的经济效益。只有很小一部分是如同我们那样以展览会为舞台，以满足社会小众的审美需求而星光闪耀。以德国当红设计师康士坦丁·葛切奇（Konstantin Grcic）为例，在他时尚英俊的外表下，你不难发现其设计骨子里对功能主义与民主精神的推崇。

德国设计的理性及功能至上的哲学，在康士坦丁·葛切奇设计的产品中处处可见。我们可以以他在 1999 年设计的多用途灯——Mayday 灯为例。这款为意大利品牌 Flos 设计的产品，不仅为企业带来了丰厚的经济效益，而且还赢

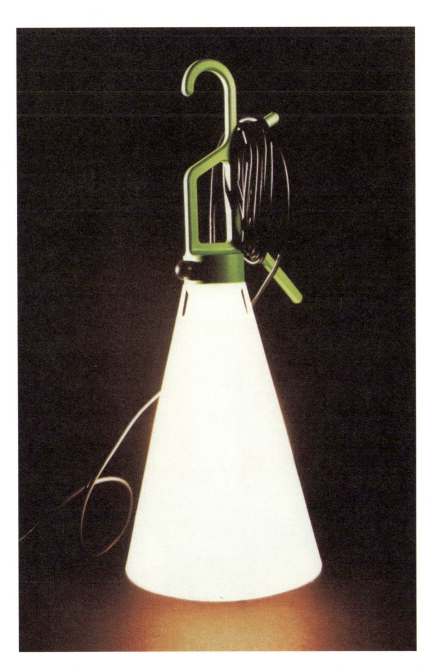

康士坦丁·葛切奇设计，MAYDAY 灯

得了三年一评的意大利最高设计奖——金罗盘金奖,直至今日仍在一些国际设计媒体上频频亮相,在我们的设计教学中也是广为列举的优秀范例之一。这款 Mayday 灯不同寻常的外观,的确担当得起前卫和另类的美誉,但形式的背后,恰恰反映了产品以人为本的实用本质。功能优先、实用为本的原则,一直在德国设计中占有重要的地位。汽车、加工工具类产品和家具都是这样的,灯具当然也不例外。如果拿它和意大利设计师设计的灯具来比,前者处处暗示出不同的使用方式。它可以放在桌面上作为台灯使用,也可以直接置于地板上当地灯用,还可以被吊挂在天花板上做吊灯。Mayday 灯上面的衣架式挂钩的造型语言,似乎又在告诉人们,它还是一盏户外使用的手提灯。由于它具有坚固的结构和素朴的外形,你就是拿着它作为施工作业的照明灯也不过分。

这种简化了的多义的形态语言谦虚而低调,它与意大利式的性感和夸张是不一样的。Mayday 灯不提倡禁欲和苦行生活的精神,而恰恰体现了德国式的实用与机智,即把极其复杂的结构或功能用最简单的外观展现出来,且其骨架形式语言鲜明到不用说明书也足以使人跃跃一试的地步。如果康士坦丁没有对人们使用灯具的方式作深入体察,没有他 19 岁之前在德国所受的基础教育和后来扎根于慕尼黑的生活经验,也就不会有这款多用途灯了。

德国设计专家赫伯特·林丁格(Herbert Lindinger)曾对德国的设计下过这样的定义:好的设计除高效的使用功能外,还要考虑到使用寿命和使用安全。要符合人机工程学,即充分考虑到使用者的身体状况和其在技术及形式上的配合,并且要与周围环境有必然的联系。在上世纪 80 年代后期,又加上了要考虑环境保护和有明确使用目的(即提高使用价值和减少浪费)等原则。这种德国式的设计哲学还强调设计要有高质量的造型,要使产品与使用者之间产生一种强烈的互作用。林丁格对德国设计的描述和定位,在康士坦丁的设计中不断地

被证实和彰显。一些媒体和设计人常以他的 CHAIR_ONE 椅来示意当代所谓前卫和"酷"的设计典范。它因铸制铝合金材料和直率的、硬朗的线框结构，被人喻为"蜘蛛网"椅或"变形金刚椅"，从表面看的确很"酷"，但现象背后的本质更令人叹服。

康士坦丁·葛切奇认为，如果骨架能解决问题，那就决不需要肌肉和表皮来帮忙。这张耗费他近五年时光、经反复验证与设计的椅子，展现出恰如其分的几何结构和线条，绝无信手拈来的细节。CHAIR_ONE 椅所展现出来的精简、纯粹和诚实，不仅在美学上耐人寻味，在使用上也给人以无微不至的体贴和舒服感，你不坐下去是体会不到的。CHAIR_ONE 椅由轻质的铝材料制成，当我第一次接触并搬动它时，一种不可思议的感觉真叫人兴奋——CHAIR_ONE 椅竟然比一般木质椅还要轻盈。当我着实地坐在它上面并被它满满托护时，一种舒适和稳定的感觉出乎我的意料，我甚至要怀疑那些被填得满满的、柔软的、只看上去舒服的椅子是否还有存在的必要。细观那些呈几何状的线条，它已不是形式上的"以线代面"的造型语言和材料语言了。CHAIR_ONE 椅的每根短直线及其角度变化，都是考虑了人体坐姿的结果，这是经反复实验与比较后获得的精准，我们不得不佩服康士坦丁骨子里的德国设计精神。其为用户着想的真情实意，在 CHAIR_ONE 椅上体现得淋漓尽致。康士坦丁·葛切奇的 CHAIR_ONE 椅，有着精确的几何概念和科学的人机关系，这似乎也是对前辈密斯·凡德罗（Ludwing Mies van der Rohe）的"少就是多"的设计理念的继承与致敬。

有人问康士坦丁：你的设计哲学是什么？他直言他想做的设计就是让使用者更自信与更舒适，让人们很容易了解什么是好的产品和设计。他想让设计及产品更清晰、更透明。这与赫伯特·林丁格对德国设计所下的定义如出一辙。康士坦丁·葛切奇作为一个勤奋而务实的设计明星，早七点至晚七点在慕尼黑

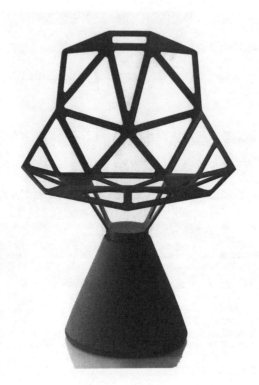

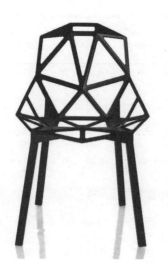
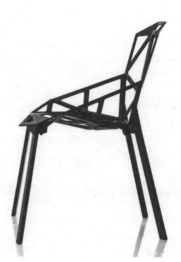

康士坦丁·葛切奇设计,
CHAIR_ONE 椅

设计事务所 12 小时的埋头工作和实而不华的生活态度，着实反映出一种彻头彻尾的德国人文精神与生活方式。人如此，设计当然也就这般了。我还记得有媒体引用他的话"做出好设计的核心是要有实事求是的思考过程"，设计要有明确的设计动机，还要有创造的激情，而不是那些华丽的外表和漂亮的图画。

不一样的白

说起日本当代著名视觉形象设计大师原研哉（Kenya Hara）[1]的设计，人们一般会以东方的、极简的、素朴的、亲切的甚至还略带禅意的字眼来形容和赞美。所有关于原研哉的印象都离不开他在中国的几次巡回展览和出版的书籍，其中《设计中的设计》《为什么设计》《欲望的教育》《白》等书籍，已成为年轻设计学子们争相阅读的对象。作为世界著名商业品牌"无印良品"（MUJI）的艺术指导，他的知名度也随着MUJI近几年在中国经营规模的不断扩大而与日俱增。但是，我认为他能被广泛喜爱，最主要的原因还在于他鲜明的设计风格。原研哉设计的极简极素的视觉形象及其给人的观感，与我们当下到处充满着喧哗和色彩的世界形成了强烈的对比。一种谦虚的、低调的、平民的、温和的设计风格，正好弥补了我们平面设计生态中往西方一边倒所留下的空缺。

现在大家在评论这样一位日本中生代的国际级设计大师时，往往只热衷于对他设计风格的讨论而忽视其背后的设计思想。一方面，人们津津乐道他在著作中关于设计的精辟段子，如他说"将已知事物陌生化，更是一种创造"（《设计中的设计》），"设计并不是造型""有计划、有意识地制作物品外形的行为确实是设计""通过物品探寻生活和环境本质的生活态度与思想最为重要"（《欲望

[1] 原研哉，1958年生，日本国际级视觉设计大师。日本设计中心的代表，武藏野美术大学教授，无印良品（MUJI）艺术总监。

的设计》),等等;另一方面,人们对他作品中尽可能地少用设计语言和大面积留白的做法大加赞赏。的确,"白"是他的设计留给人们最多的视觉印象,展览会是这样的,书也是这样的。他还以《白》为书名写过一本书,这似乎更证实了人们的评判和结论。

其实在日本传统文化里,白色在内容和意义上无不与我们老子的"空""无"的哲学思想与文脉有关,只是日本将其显形在感官所能及的方方面面。连庭院这样原本接近自然的人为环境,他们都要装扮成白色的枯山水,使出于自然的白被人工化,而不像我们就事论事地把这种"白"化为更接近心灵的空和无,这是一种人心深处的状态,一切以人为主体的对客体的移情和想象。不过这种超然的物质化,我们现在只有在传统中国画和一些现代建筑空间中体验了。

原研哉之所以成为当下日本乃至世界著名的视觉形象设计大师,绝不是仅仅因其以白色风格或以白色为视觉语言的设计表象,而是他宣扬的返璞归真、简单生活的设计哲学,及其对当下普世价值和生活方式的思考。更重要的是,他把设计提升到设计以外的更广阔的领域来思考,关于这点似乎很少被人提及。我们可以以他设计的梅田医院导向指示系统为例来窥视其设计的精髓。

位于大阪北部的梅田医院是一家妇科与儿科的专科医院。原研哉采取了他一贯的设计方法:白色和尽可能少的视觉形象语言,以及视觉信息序列化的布

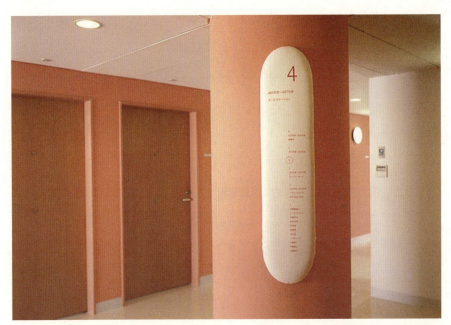

原研哉设计，梅田医院导向指示系统

局和结构。他在材料上大量采用白棉布，成为将纺织面料运用于现代导向指示系统的第一人。当时，许多相关的设计媒体和书籍都对这一点争相介绍和宣传，一些年轻的设计师也对其"触觉在视觉传达中的可能性"的设计理念崇尚有加，争相模仿、实践。原研哉采用白棉布的确给梅田医院的孕妇与儿童在原本冰冷的环境中营造出一种温馨的氛围。而以布料为材料与载体进行的设计，也可能是世界上唯一的可用洗涤方式来呵护的导向指示系统了。

原研哉于1998年设计梅田医院导向指示系统的时候，正是西方设计发达国家掀起服务设计思潮的讨论和实验的时候。所以，我们可以从服务设计的视角来解析原研哉在梅田医院所做的导向指示系统设计：标识系统以白色棉布为载体，最大的好处就是医院的标识系统也被纳入医院的日常管理，它们和医生的白大褂、病房里的白色床单等白色医用纺织品一起放入洗衣机来清洗，医院因此可以在标识系统的维护管理上节省大量的人力和物力。这不仅可以使医院的指示标识牌始终保持干净整洁，同时也给人们带来一种舒适温馨的视觉与心理感受。医院使用极不耐脏的白棉布，向来都是展示其真诚奉献与洁净无瑕的医德和优质环境的一种举措。毫不夸张地说，当病人或家属接触到标识系统时，说不定还能闻到被太阳晒过的香味，好比冬天沐浴过阳光的棉被。这种对用户额外的体贴和关怀，不就是服务设计的本质和价值吗？原研哉在该项目服务触点上的设计，远远超出一般的有形物理层面的设计，是真正以用户为中心的设计，也是叫人从心眼里感动的设计。

原研哉就是这样一位有着不同寻常洞察力的设计大师。他把一般设计所涉及的问题及视角扩展到一个更宽广的范围来思量，始终能抓住任何一丝有用的讯息和机会，并把这种资源和契机转化成设计的灵感与视觉语言，用实事求是和不同凡响的设计来服务于人。

填充与连接

奥迪（Audi），可以说是一个从未离开过公众视线和大众媒体的品牌。为什么它能如此吸引众人视线呢？是因为她奢侈尊贵的产品定位？还是因为她曾一度被指定为政府高官、企业领袖的座驾，是权利和成功的象征？抑或是我们这个特殊的环境和时代使然？至少有一点是可以确信的，奥迪汽车造型的与众不同以及多年来所保持的尊贵的汽车外观气质，与其设计理念是分不开的。我发觉，维系奥迪品牌形象和汽车设计的一个重要因素，还有她一脉相承的精致的车身细节设计，从中我们可以了解到当今汽车设计的潮流风向标。

以奥迪车前大灯的设计为例。随着奥迪 A1、A4、A6 等系列产品线的更新换代及造型演变，其车前大灯的设计却一直保持着鲜明独特的视觉形象。尽管车前大灯相比车身来讲属于汽车的局部细节，但是它的确也起到了牵一发而动全身的关键作用。个人觉得奥迪设计师将车前大灯作为设计重点还是很有眼光的，毕竟车前大灯是形成汽车外观特征的最核心的视觉要素之一。相关的设计实验证明，人们对局部细节的印象并不逊于整体，占整体比例极小的细节特征，往往是区别事物的重要线索。

从设计方法上看，奥迪是用最传统的"适形"手法来进行车前大灯的设计的。适形的设计方法，可以追溯到远古的彩陶纹样和西方古典建筑装饰。在

Audi A1 车型及车前大灯

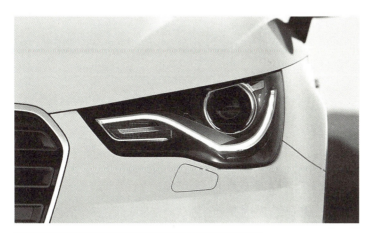

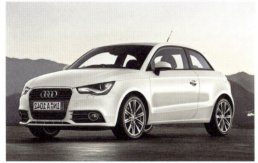

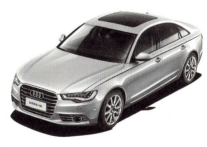

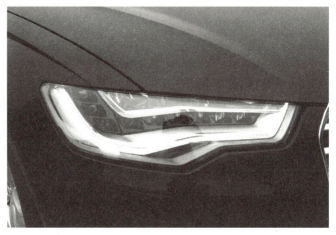

Audi A6 车型及车前大灯

中国传统建筑的木梁或木柱上，我们也可以看到同样的装饰方法。所谓的"雕梁画栋"，其实就是在有限的空间和材料上做恰当的图形构思和创作。当然，适形最直接地被运用在人为事物的创意，还要算图案设计原理中的"适合纹样"。[1]

适形作为图案设计的一种最普遍的方法，基本上可以按照以下的步骤和程序来进行创作：首先是构勒外框，然后是填补里面的空隙，还有更高级的处理方法，那就是连接。连接有两种作用：一是建立内部填充之间的关系，二是建立内部填充与外部之间的关系。贡布里希（E.H. Gombrich）[2]把这种行为和动力理解为"怕留下空隙"和"喜欢无限"。他肯定地认为：勾勒外框、填补、连接的过程是构造无限视觉形象的最基本的途径与方法。填补或"怕留空隙"可说是设计师本能的一种直接反应，而连接则是设计师更高级别的作为——"在这个过程中，越来越复杂的图案、任何几何上的循环结构都可以在形式层次上产生新的循环结构"。在他看来，图案设计师乐此不疲地"'喜欢无限'的目的就是要克服所有的限制。这种崇高的动机使手工艺人征服了他们的材料，同时扩大了他们创造发明的领域"。[3]

[1] "适合纹样"是指受外形限制的一种图案纹样。它将图案素材加以巧妙地组织与变化，使之适应于一定的轮廓线之内。故人们首先看到的是适合纹样的外形，再看才能欣赏到它的内部纹样和结构。适合纹样可以单独使用，也可以采用移位、旋转、重复拷贝等方式组成更大的适合纹样，它常被应用在纺织品面料、日用器皿等传统的工艺美术品装饰上面。

[2] E.H.贡布里希，英国美学家和艺术史家。1909年生于奥地利的维也纳，后移居英国并加入英国国籍。早年受教于维也纳大学，获得博士学位。贡布里希著作丰硕，其中以《艺术的故事》《艺术与错觉》和《秩序感》最为著名。《艺术的故事》从1950年出版至今，已卖出400万册之多。2001年11月他在英国逝世，享年92岁。

[3]〔英〕E.H.贡布里希：《秩序感》，杨思梁、徐一维译，浙江摄影出版社，1987年。

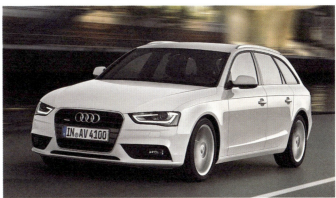

Audi A4 车型及车前大灯

人类几千年的造物实践证明，适形的方法已经普适于所有与视觉形象相关的事物和领域。这种在局限中创造的方法和行为，如同自然界里的其他生物，依赖周遭环境与条件而做出自我调节和适应，并且在限制中不断创造新的生命状态。从平面视觉设计一直到其他媒介设计，设计师们乐此不疲地延续着适形的方法，并以此作为对局限、条件的一种反应和寻求突破的契机。他们从轮廓框形这一相对简单的主体出发，再做相应的填补和连接（内、外部），不断实验其变化的无限可能性，使设计具有源源不断的创意和魅力。

先前提到的奥迪车前大灯的设计，可说是适形方法在产品设计运用中的典型实例。不同于传统的"适合纹样"，这种填补和连接是在一个立体空间里进行的，其呈现的规则几何和有机循环的视觉形态结构，是一种由内向外的、虚实相生的"适形"设计手法。一方面，这为大灯内不同的功能区域所配置的光源设计出相应的空间，也即在大灯轮廓的内部分隔与填空；另一方面，大灯内部造型的分隔与填充，也需要和外部整体车身造型有所呼应与协调，即为连接。这在奥迪2012年推出的A6车型上体现得最为明显，我们可以十分明显地看到大灯内的雾灯区域与远光灯区域填充的分隔线形同车身腰部的接合线是相连接的。并且，用大灯内部填充的分隔线将人的视线引导到汽车引擎盖所形成的封闭线上，形成一气呵成的视觉形态的圆满感，同时也增添了车头硬朗和干净利落的视觉形态特征，在细节上起到愉悦眼睛的观感。而在奥迪A1的车前大灯上这种连接则显得比较含蓄，它是形不接而气韵相接——在气势上和原本已极其简洁的引擎盖封闭线相呼应。这与A1汽车更具动感与更年轻活泼的视觉特征相符合，也正体现了贡布里希所说的"喜欢无限"的连接原则。

我们不难看出，奥迪设计师这些年来一直都以适形的设计手法来延续该品牌汽车的视觉形象。奥迪汽车诸多的产品线和统一的品牌视觉形象，就是在这种直接连接和间接连接中不断地被演绎与升华。我们有理由相信奥迪设计适形

的方法还会源源不断地持续下去,贡布里希所坚信的视觉创造的无限境界会一再被重启和更新。

这也验证了这样一种观点:设计的对象和结果一直在变,而设计的基本原理和方法是可以延续的,正如适形的设计方法。

汤汁里的形色

什么样的食物或民间小吃一年四季都适宜食用呢？我想应首推馄饨了。在寒风凛冽的冬夜，若能吃喝上一大碗刚出锅的菜肉大馄饨，顷刻之间全身的热气从嘴里一直涌到脚底。在炎炎夏日的正午，伴着花生芝麻酱汁、香醋、辣椒、香菜末、香油的冷馄饨也叫人气爽舌凉。如果再能喝上一杯冰镇啤酒，那真是酣畅。春秋时节的早晨，一碗洒着蛋皮、紫菜、虾米的清汤小馄饨下肚，或许还能唤回清晨未完的美梦呢。

馄饨是我们在大街小巷的饮食店、小吃摊（铺）最常见的民间小吃，它在我们民间饮食文化中的地位可说是仅次于面条和包子。关于它的历史，有人说是从汉代开始的，也有说春秋战国就有了。馄饨，用薄面皮包馅儿，通常带汤料食用，造型有别于水饺而更具有尊容华贵的姿色。

我喜欢馄饨是从它的外型开始的，小时候就喜欢看大人们包馄饨。一般包馄饨时，人的右手边是一碗事先调配好的馅儿，香气扑鼻得叫人馋。左手旁一叠净白松软的薄面皮被包裹在湿布里，以防面皮因接触空气而过快干硬，桌子上还会放上一碟粘面皮用的清水。被包好的馄饨一列列整整齐齐地摊放在桌面上或盘子里，个个神气十足，在光线的沐浴下楚楚动人。馄饨的核心部位是被薄面皮包得严严实实的馅儿，因面皮十分纤薄，恰似一个裹着白底碎花衬衫、

微微鼓起的小肚儿。它的左右及后侧被舒展的半透明薄面皮呈扇形围合，不管你从哪个角度看，它都一样地可爱。南方的菜肉大馄饨的造型还会让人有一种护士帽的遐想。总之，在我们传统大众面食的大家庭里，我以为馄饨是最好看的。

如果以设计思维来审视，就会发现馄饨的智慧了不得。美学上的价值是明摆着的：首先是对称的美，其次是面与体的对比之美，还有那美艳绝伦的轮廓线条之美等。其视觉结构与层次上的丰富在我们传统面食中实属少见。馄饨不仅在外部视觉上的审美价值了得，在品食与用餐过程中的享受也很不一般。从历史上看，馄饨发源自北方，又以冬季食用为多。不同于水饺，它是与汤汁混合在一起食用的，故每一个馄饨之围合及支撑的面皮结构可以很好地保住汤汁不流失，与汤汁一起食用也是其之所以好吃的重要原因之一。并且，就是在刚刚出锅的滚烫情形下食用，嘴也不会烫着，因人们会本能地先食用那相对冷得较快的扇形面皮部分，再吃到包裹着馅儿的部分。如此功能周全至完美境界的饮食设计，在我国民间饮食文化中实属少见。从食用馄饨的过程当中不难发现我们传统文化以人为本的善意和用心。以当今设计领域所关注的服务设计思维来看，馄饨便是对用户最体贴关照、最友好的一种食物设计。

当下是一个设计概念不断被刷新的时代。在过去，许多领域和设计无缘，而现在似乎又到了设计无处不在的地步。比如，近些年从西方传入的食物设计（Food Design），就是关注和解决与饮食有关的一系列问题，包括饮食与烹饪的环境问题、食物与食物链的问题，以及食物的包装、物流、饮食服务的环节和方式问题等。如此之庞大的系统与设计不是在这里能简要说清楚的。但是，我们可以把食物设计理解为被设计过的饮食，这样似乎就明白多了。需要说明的是，这不仅仅是指呈现在我们视觉层面的饮食品质与风格问题，还应当是对食物与餐饮整个饮食系统的哲学和设计学的思考以及实践。你可以不以为然，各

设计的私想

40

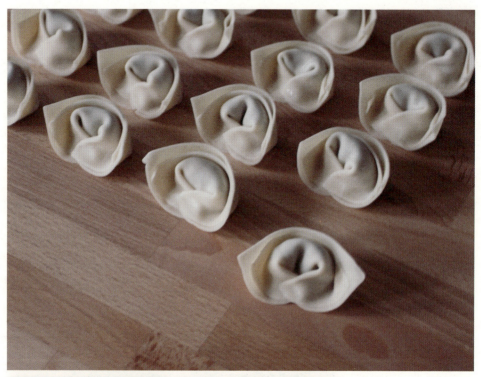

馄饨及其制作过程

式各样的说法并不重要,关键是食物设计在当今或将来的饮食文化中,其影响力会越来越明显。它不仅会改变我们的饮食方式和习惯,也会为相关企业和品牌带来巨大的经济效益。

食物设计,宣示了饮食服务在设计的介入下能满足客户的用餐需求,提升客户的用食品质。当社会步入以体验式消费为主的经济时代,人们不难发现都市里的主题餐厅和风味特色饮食如雨后春笋般迅猛滋长,这见证了食物设计的成就,同时也提供了促使我们重新认识传统饮食文化的机会。包括那些习以为常和不以为然的民间小吃,我们可以从中吸取精华,把我们的饮食传统与饮食文化推向一个更高的层次。

馄饨,平凡而不凡。它不仅使我们看到了民间饮食文化的精彩和永续的生命力,也使我们感悟到在民间传统饮食文化中蕴藏着无穷无尽的智慧,让人受益匪浅。当食物设计成为新世纪的一种新的设计理念和工具时,当我们在茫茫食海的沙滩上驻足回望时,传统饮食(小吃)的贝壳正璀璨闪烁。每次随性游览,总叫人流连忘返。

"蒸蒸"日上

每次去粤菜馆用餐，总会点一些放在蒸笼里的食物。因为这样可使餐桌看上去特别隆重喜气。点蒸笼食物，不全是因为里面的东西好吃，实在是自己喜欢蒸笼的缘故。在餐厅，天然色质的竹蒸笼在灯光的照射下格外地清新、好看。用完食物，你还可以欣赏到蒸笼的底部细节。久而久之，蒸笼对我来说是除筷子外最喜欢的本土餐具了。在我看来，它比任何名贵的餐具都要好上百倍。

蒸笼，我们平时的接触并不算少。在小巷的包子铺或一些大众化的饮食店堂都有它的身影。我们一般都不会对它有过多关注，因当时的目标都锁定在食物上了。可是，当你安坐在餐桌旁离它咫尺之远，并稍加静心观察，你定会惊讶地发现，原来蒸笼是如此之美。从整体上看，它比例匀称、形态简洁而又挺拔。温润的竹子本色给蒸笼增添了几分温馨之感。蒸笼的全身都由竹子制成，没有任何其他材料，连一丁点金属都没有。蒸笼和一般的民间手工器具（民具）不同，在它简洁的外衣下，还衬着许多漂亮的褶皱，那是竹片一圈圈、一层层围合编织出来的肌理效果。用设计师的眼光来看，那是细节之美，充分地丰富了物体的表面。在层层的竹片上还可以看到用竹绳或竹篾缠缝的锁扣，那是为了固定蒸笼的外壁、使之不散架而做的。不同大小和产地的蒸笼，其锁扣的样子是不一样的，这可说是蒸笼最神秘的地方，也是最有欣赏价值的细节。锁扣

厨房一隅

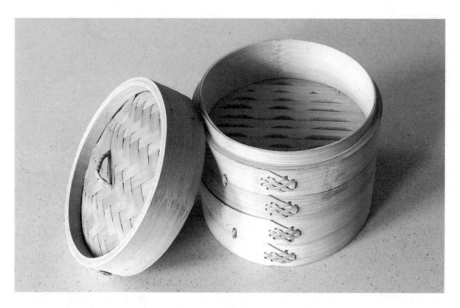

蒸笼细节之美

的编排与结构，以及它所呈现出来的图案与造型，是可以拿来和现在的高科技产品细节比一比的。据说，真正懂行的人，还可以从锁扣的式样、材质和加工工艺来辨别蒸笼的不同产地。

现在，我们在大街小巷各式各样的饮食场所里看到的蒸笼，谓之楠竹蒸笼，它是用去掉竹皮的毛竹作为材料的。毛竹在我国的种植十分普遍，它不仅是广东、福建一带蒸笼制作的主要材料，也是江南、江北一带蒸笼的主要材料。我国大部分地区的蒸笼都属于楠竹蒸笼。还有一种青皮蒸笼，在上海是很少见到的。它主要分布在四川、贵州、江西、湖南等地，以慈竹为材料，且一般不去掉竹子的外皮，故称青皮蒸笼。经高温水煮后的蒸笼颜色变化很大，会从青绿色转变成深褐色。慈竹相对楠竹来讲，具有更好的韧性，竹的纤维密度也高，因此更加牢固耐用，是编织蒸笼的上好材料。由它蒸煮的食物还会带着竹子的丝丝清香，味道比楠竹蒸笼浓郁多了。

手工艺者正在竹圈壁上掏出插横梁的洞，此谓上主横梁。

做好的竹蒸笼

　　楠竹或慈竹蒸笼的制作手工艺近似，一般都经过裁竹、破竹、剔竹节、刮竹内壁和刻纹路等这些必做的工序。刻纹路是很重要也是很吃力的活，纹路刻得越均匀越好，可以使竹子在火烤的时候不易破裂。刻好纹路后，把竹子分成宽度在 4 厘米左右的薄竹片（现在很多是用机器来加工出篾的），再送入火堆里熏烤。熏烤后的竹片可以弯曲成圈状，然后用绳子或竹篾将竹片圈固定成蒸笼的样子，再在竹圈壁上掏出插横梁的洞，此谓上主横梁。主横梁的两头有时还会伸出竹圈，使其露在竹圈壁外，方便人手的把持和搬动，这是针对大规格的蒸笼而外加的。蒸笼不论大小都有一根主横梁，它对蒸笼的稳定性起关键作用。不知乡民们在上蒸笼主横梁时的心情，有没有像盖房子上梁那样神圣和隆重？接下来就是把预制好的档格安装在蒸笼的主体圈内并封上口子，使蒸格牢牢地被按在下面，起到锁住蒸格的作用。蒸笼盖子的制作轻松许多，关键是编织顶部的竹席。竹席编织的粗细密度与蒸笼的大小和用途有关。蒸笼盖子其他部位

的做法和上面提到的工艺差不多。蒸笼盖做好后要合上比对，以确定盖子和笼身的大小、密封度是否刚刚好。最后，去除蒸笼表面上的毛刺，让人手在接触时有一种光滑的舒适感。制作一个蒸笼大概要花一两天时间，现在会这门手艺的人应该不会很多了。现在能看到的大同小异的蒸笼，大部分是半机械半手工制作而成，也有的是全用机械加工的。但其工艺流程大抵一样，只不过是将原来的人力转化为机器罢了，这样也是为了提高效率和降低成本。

蒸笼的实用价值是显而易见的，你只要吃过蒸笼蒸煮出来的食物就知道了。这种香气、口味是其他锅具所没有的，好吃又好闻。当然它对食物的要求也是很高的，因蒸煮食物比较清淡，佐料少，故唯有新鲜的食料方能凸显原汁原味。而蒸笼的审美和设计价值也是很了不起的。蒸笼在我们的民具中是很不一般的，构造简洁、形态单纯、颜色温润平和，不管是刚刚使用还是已用到变色变旧，它总是摆出一副自然、拙朴、清高的样子。蒸笼的造型比例适中，具有东方器物的尺度之美。它一般没有多余的部件，完全由竹子制成，有几分明式家具那种纯粹和极简的味道。蒸笼的选材也十分简单，从开采、运输到制作，都因地制宜，故它也算是低碳环保和文明生产的产物了。蒸笼在使用上操作简易，在适用性和包容性上达到了很高的水准，也可谓是以人为本、用户至上的设计。蒸笼的装饰几乎为零，一切都以实用和功能为主，最好看和最耐人寻味的地方要算那圈壁上唯一的装饰锁扣了。细节上的完美与动人，是蒸笼之所以耐看与经典的缘由。相比我们现在的许多产品设计，它着实要高雅和大气许多。

蒸笼具有中国传统民具特有的品质和属性（区别于官具），它与躺在博物馆里供人欣赏或在拍卖行里等待买家的价值连城的尊贵工艺品（官具）是完全不一样的。设计师或艺术家与收藏家是不同的，他们总是对好看又好用的东西有感情，这也是为什么众多设计师都对民具很推崇和敬仰的原因。

蒸笼近几年似乎也越来越吃香了，它开始走上国际设计的舞台。不仅西方

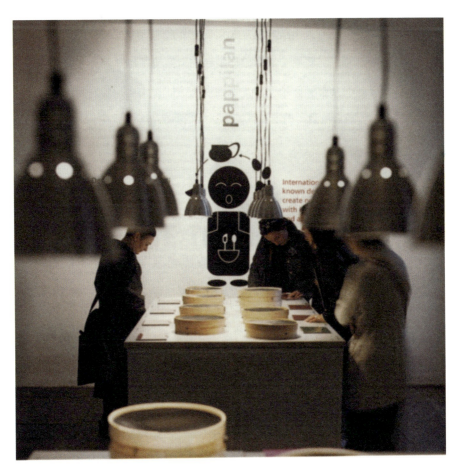

蒸笼作为陈列展示用的道具和媒介,彰显出自然的品格和别样的趣味。

「蒸蒸」日上

厨具商对它感兴趣，设计出竹圈结合不锈钢蒸格的时尚厨具，连一些与厨具无关的产品设计都从中吸取经验为己所用。我们还可以在一些国际设计秀场上看到蒸笼的身影。他们把蒸笼作为陈列展示用的道具和媒介，以挖掘其自然的品格和别样的情趣。也有人用蒸笼盛放零食，将其放在现代或者传统的西式风格家具上也格外有意思。瑞典首都斯德哥尔摩的一家餐馆将蒸笼作为餐桌上摆饰和陈列就餐佐料的托盘，使其成为了当地中餐馆的特色和招牌。蒸笼和醋味把我们几个异乡人兴奋地吸了进去，可惜食物全然不是味儿。就像店名"北京八"，乍一看还以为写着"北京人"呢，据说是有一年老板去了趟北京，回来后就依样画壶了。

我想，在如今的全球化趋势里，一方面人们的行为与生活方式越来越趋同，另一方面地域的、民族的、传统的文化和习俗也越发叫人想念。在众多由新科技、新材料构建的具有普世价值与审美格调的事物当中，像蒸笼那样清新、自然的东西，使人觉得有意思和有感情也就不奇怪了。

"缘"来如此

因为搬家,所以把壁橱里的那些杂七杂八的闲置物给清了出来,重新整理打包,顺便把过去舍不得扔但现在看来是累赘的东西丢掉,如同上一次搬家那样。在清除了一些瓶瓶罐罐和破旧包装盒后,忽然发现了当年到浙江嘉兴旅游时买的一双草鞋,竟安然地躺在耐克运动鞋的包装纸盒里。这突如其来的发现,令我十分感慨。

想起当年买它回家的情形,大家围着它热议了好一阵子。因为像我们这样年纪的人,对草鞋的认识是离不开红军长征时穿草鞋翻雪山过草地等印记的,还有90年代初传入大陆的台湾校园歌曲《爸爸的草鞋》。印象中歌曲的旋律略带伤感而悠扬,而歌词早就忘光了,大概是描写和安慰在台不能归乡的老兵吧。但我买草鞋、喜欢草鞋不全是因为这些,而与我学设计是分不开的。当初一眼就被草鞋有机的形态和自然的编织工艺以及极简的结构所吸引。再细看,它竟然不含任何辅助材料(一般鞋子用到的胶、钉、线等),完全由草缠编而成。可以想象编草鞋的人对材料、编织手法是多么熟知——一根草绳就能立起一双草鞋,它实在是应该被写入设计史的。

草鞋因由像稻草一样的各种草类植物材料所编织而得名。编织者先把草编织成草绳,再把草绳拴在特制的支架上用类似编草绳的手法来缠绕编织。什么

草鞋

地方该预设固定脚趾和脚跟、脚腕的关键结构，全凭编织者的经验和构想，至于草鞋的大小尺码，编织人早已心中有数，都将反映在编织缠结的数量上。据说编织好手还可根据穿者的脚型来做细微的编织变化，以让鞋更合脚与舒适休贴。这点倒蛮像现在奢侈高档商品的定制服务。据说草鞋的产地不同，其造型和结构也有所不同。

记得我那双草鞋是在 90 年代末夏季买的。那时，大街小巷正好流行穿厚塑胶底和绷宽织带的凉鞋。许多年轻人还喜欢搭配宽松到一个裤管可以插进两条腿的沙滩裤，使人有即使走在水泥地板上也如同在欣赏沙滩美景般的得意。说起那时流行的沙滩鞋，我还真看到过那样子的草鞋。那种草鞋的两头尖尖的，还微微地翘起，如一叶小舟轻盈俏丽，有点像是意大利威尼斯城河上穿梭的"贡多拉"。虽然世界上许多民族都有制作草鞋的历史，但经我查证，唯我国的草鞋历史最悠久、技术最精到、造型及花样最丰富，美学上也最接近当今所推崇的单纯极致的格调。

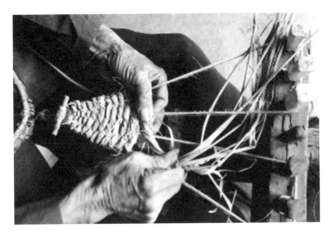

草鞋编织过程

一些资料记述，草鞋起源于夏朝至春秋战国时期，距今有4000多年的历史，有粗制与细制之分。粗制草鞋用于庶民，细制草鞋用于有钱有势之人。草鞋因历史朝代的不同而有不同的称谓，也与各地的风俗和出产的草的种类有关，有草履、芒履、葛履、蒲鞋、芒鞋、棕鞋、不借等之分。如唐代，人们把草鞋称作草履，用芒草和蒲草来编织。芒草，是一种细长如丝的茅草，有四五尺之长，又称"龙丝草"，耐水性能好，且结实耐磨，是编织草鞋的上好材料。唐代草鞋的编织技术好，特别是女式草履因受翘头布鞋的影响，以极细的蒲草编织而成，造型秀丽，有"平头小花草履"和"高头草履"等之分，深受当时女性的喜爱，这些在新疆吐鲁番阿斯塔那的考古发现中已被证实。在宋代，草鞋因主要用芒草来编结，故又叫芒鞋。而到了清朝，用蒲草做成的鞋子又开始盛行起来。蒲履，用蒲草编织而成，鞋帮较高，鞋的前部为圆头，内衬用毡毛、芦花、鸡毛等材料共同做成，故冬天穿蒲履还有御寒效果。但蒲履的材料不纯粹，且造型臃肿繁复，并非我喜欢的草鞋类型。

　　我印象中的草鞋就是收藏在家中的那种，单纯由稻草制作而成，这应该就是红军长征时穿的那种吧。这种草鞋的材料最普通且来源广，性能和柔软度都很好，价格也低廉。这种草鞋编织起来简单快捷，虽属粗放制作，但处处展现出稻草穿插缠绕的奇巧。编织者只要在长板凳上钉上两到四个铁钉，将事先编织好的草绳挂在钉子上作为草鞋的径线，另一端系于腰部并绷紧，双手搓草成纬线并穿径编织便成。你一定以为这样简陋的打草鞋方法太不可思议了。是的，我的确在抗战老照片上发现了比这还要简便的打草鞋方法，照片上的军人用双脚夹住一根树枝就可编草鞋，如此简朴的造物方法和情形，相信会给我们做设计的人带来不少启迪和反思吧。相传过去打草鞋的农民或手艺人中有不少是妇孺，她们在打草鞋时还用唱歌来助兴，怪不得流传下来那么多与草鞋相关的民歌和红歌！

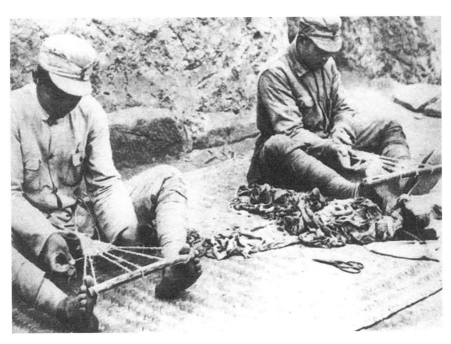
老照片：编草鞋的军人

用今日的视角来看，草鞋确实可以用当下流行的"低碳节能""环保"等字眼来形容。我们祖先用稻草来建造房子，编织草席、草帽、草袋、草绳、草鞋等生活用品的历史悠长，有的至今还在我们今天的日常生活中扮演着重要角色。虽然我收藏的那双普通、廉价、粗制的草鞋在大都市里早已无人穿用，但是另一种深受现代都市年轻人喜爱的时尚草编休闲鞋正变得越来越吃香。这种休闲鞋把草编织进鞋底里，或把草编织在鞋面上，以轻便舒适的触感和清新透气的性能见长，并以自然美学的品位和优越的时令性而独领风骚，而这一切无不受到传统草鞋的影响。不过坦白讲，我在私藏草鞋的时候并未想到会有今天这番情形。

时尚草编休闲鞋

"石伴"功倍

提及赫尔佐格与德梅隆（Herzog & de Meuron）的建筑设计，人们一般以独出心裁、奇思妙想和绝无仅有来赞誉。[1]但也有人对他们的设计持不同观点，包括对他们设计的赫赫有名的"鸟巢"褒贬不一[2]。不过，对于他们1995年在美国设计的多米诺斯葡萄酒厂（Dominus Winery），人们却从未有过异议，一致认为那是他们最伟大的作品之一。这个位于美国加州亚纳帕山谷的建筑是他们在美国的第一个项目，他们也因此在美国名声大噪，为后来在美国源源不断的设计项目打下了重要的基础。

赫尔佐格与德梅隆设计的多米诺斯葡萄酒厂的最大成就之一，就是完美体现了因地制宜的设计理念。他俩把当地的一种天然石块填充进金属条编制的笼子里，

[1] 雅克·赫尔佐格（Jacques Herzog），1950年出生于瑞士的巴塞尔。他在苏黎世联邦理工学院结识了皮埃尔·德梅隆（Pierre de Meuron），并于1978年合作成立了他们的设计工作室，1997年正式成立赫尔佐格和德梅隆设计事务所。他们最著名的设计举措是将伦敦河岸巨大的发电站（Bankside Power Station）改造为泰特现代美术馆（Tate Modern）。赫尔佐格与德梅隆还在哈佛大学和苏黎世联邦理工学院等世界多所知名院校任访问教授，两人于2002年获得了建筑界的诺贝尔奖——普利兹克建筑奖。

[2] "鸟巢"，指2008年北京奥运会的主体育场，由赫尔佐格、德梅隆与中国建筑师合作完成设计。可容纳10万人的体育场以网格状的构架组成，建筑结构采用暴露的方式，从外观上看去像一个硕大无比的鸟巢。它已成为北京知名的旅游观光景点和21世纪北京的地标式建筑之一。

将其作为建筑外墙（表皮），使建筑与自然环境融为一体。自然光线不仅可以透过石块之间的缝隙射进室内，营造出漂浮着光影、充满魅力的室内空间。而且石块吸收阳光并储存热量，给建筑节省了不少的能源。同时，它还是自然通风和空气对流的典范。故此建筑于1997年竣工后，顷刻间成为建筑设计界争相报道和追捧的对象，也成为赫尔佐格与德梅隆所有设计中最具代表性的作品之一。在人们普遍对世界的资源、气候、环保与人类的可持续发展问题越来越关注的今天，该建筑设计成了低碳、环保、节能、可持续设计的最佳示范。

从此，这个伟大的建筑和许许多多优秀的设计一样被冠以时尚、前卫的称号。赫尔佐格与德梅隆的石块或鹅卵石肌理墙（表皮），也成了酷的、时尚的、前卫的设计风格符号而被世界各地争相模仿和借鉴。好的追随者，仍保持这种设计的本质，即与自然环境保持美学上的和谐或出于节能与环保方面的考量。蹩脚的追随者，则会犯形而上学的毛病，从老远的地方花大量的人力物力运来这些石块（或者鹅卵石），将它们贴在已有的坚固的混凝土建筑的外表上，使之成为真正的建筑上的视觉表皮，除了在大都市里凸显出其与众不同外，其他什么益处也没有。在一个疯狂建设的时代，大气环境会毫不吝啬地给这些穿着石块或鹅卵石外衣的建筑蒙上一层厚厚的尘土，原本宣扬自然美学品位的形象也因此荡然无存。

但是，在远离都市的偏僻山村，我们的乡民们用质朴的生活智慧和勤劳的双手，同样为我们展现了一幅幅因地制宜地用鹅卵石来构筑的风景。这种中国式的自然石块的营造比赫尔佐格与德梅隆两位大师设计的多米诺斯葡萄酒厂要早上百年，甚至可能几千年呢。

金寨曾是安徽最大的贫困山区，与河南、湖北两省相连，属皖西边陲和大别山地区，自然条件恶劣，资源匮乏，耕地稀少，地势险峻。虽然森林覆盖面积为70%左右，但在山洪泛滥时常常低洼处积水成河，给乡民的出行带来不便。所以，

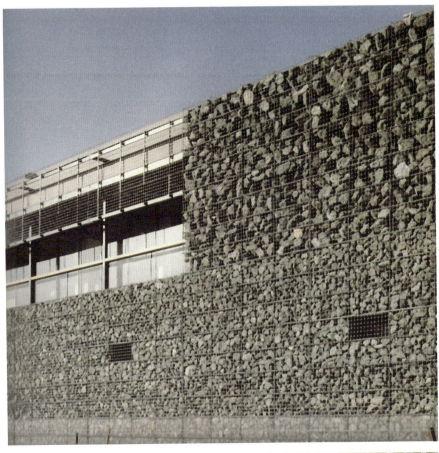

赫尔佐格与德梅隆设计，多米诺斯葡萄酒厂建筑外墙

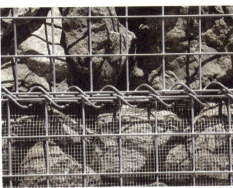

墙面细节

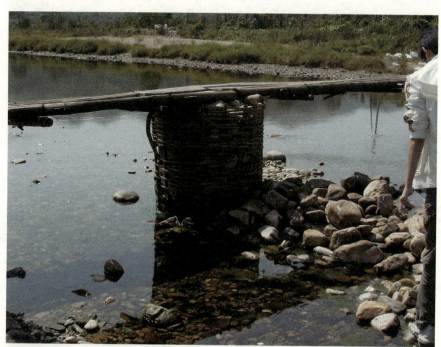
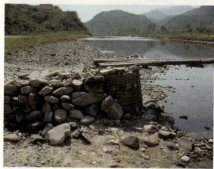
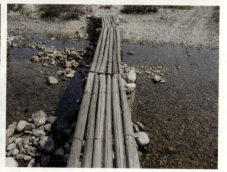

安徽金寨石木桥（摄影：谭珺）

在那里到处可见一些简陋实用的石木桥。它们都是金寨乡民们自力更生、因地制宜搭建和修缮的。

 乡民们用河床里的石块、鹅卵石和山林里的木材来构筑桥梁，解决出行的交通问题。简陋的石木桥虽时常因山洪暴发而被冲垮，但不用多久，桥梁很快地又被建造了起来。乡民们捡起河床里的石块和鹅卵石，把它们重新放入由树枝、柳条编织的箩筐里，筑成新的桥墩和堤岸，最后再放上几根原木，一切如初。这种由石块、鹅卵石垒砌的建筑，不仅可以减少大风与河水冲击的阻力，而且具有一定的抗震性。它还可以缓解行人在桥上的震动与摇晃，使桥梁具有韧性与伸展性，真可谓是集生态、安全、实用、环保和可持续再生于一身的设计。即便在今天看来，乡民们的智慧仍然是值得敬慕和赞美的，其自然的美学品位直逼当代著名的设计大师，比起那些盲目追随的设计，金寨乡民设计和构筑的石木桥实在是太了不起了。

 我们如今在此大加赞扬的石木桥，在金寨却是再普通不过了。据说，在搭建石木桥时常常不分老少、男女，只要拿得起石块或鹅卵石，都可以参与建造。想象那些赤膊上阵、拿着简单工具的施工者和热情送茶水的妇孺们在人群中穿梭奔忙的样子，这热闹的场面可真感人。

"字"圆其说

听说现在幼儿园的小朋友已开始学习识字了。一般老师会用图画的方式讲解文字的故事,不仅容易理解和记忆,而且使小朋友学习的兴趣也大增。我认为这对小朋友进一步学习中国文字和中国文化是很有帮助的。相比过去我们那个机械的、刻板的汉语教学识字的年代,它要进步太多了。

自古以来,汉字一直被誉为"象形文字",也有人形象地叫它"图画文字"。在上世纪50年代之前,中国绘画工具与书写工具同为毛笔,在运笔与笔法上也具有共同的特点。故早在唐代,张彦远就提出过"用笔同法"等表书画同源的观点。我们也早就习惯用书画同源的画理、书理去赏析中国书法和中国画。

照此深究下去,我便有了一个奇怪的念头,觉得中国书法何止与中国画有渊源,她似乎与一切人为事物的形象同源同理。假使我们用书法的审美方式去审视设计将会怎样呢?近来,我一度对西方汽车造型设计与中国书法的关系颇感兴趣。比如,宝马(BMW)这两年来的一系列车型设计与我们柳公权(778—865)的字韵相合吗?奔驰(Mercedes-Benz)和颜真卿(709—785)的笔法能扯上因缘吗?产于瑞典的沃尔沃(VOLVO)汽车,也有几分欧阳询(557—641)书法的味道呢。

既然有这种念头,不如妄想下去,如同释梦求缘一般。之所以觉得中国书

柳公权,《玄秘塔碑》

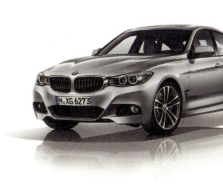
BMW 汽车

颜真卿,《颜勤礼碑》

Mercedes-Benz 汽车

欧阳询,《九成宫醴泉铭》

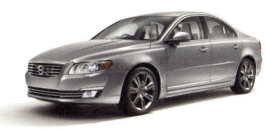
VOLVO 汽车

法的体势和气脉与那些世界知名品牌的车身设计很合得来，是因为我把它们都放在了被观赏的客体来看待，而且是站在视觉表象的感知立场上。我以为人们也可以尝试用审视书法的眼光来选择和欣赏那些汽车。如果我们把汽车车身造型看作是在视网膜里呈现的一帧帧定格的图画，画中的汽车形态不仅有运势，还有腔调。那起起伏伏的看似断离又气脉相连的视觉印象，不就是我们书法的笔势和气韵吗？

书法理论家喜欢用"结体瘦劲""体势劲媚"和"骨力道健"来形容柳体，用"端庄雄伟""气势开张"和"遒劲舒和"来赞美颜体，用"骨气劲峭""法度严整"和"结构独异"来描述欧体。世人还用"颜筋柳骨"的说法来形容颜真卿和柳公权的书法，这似乎也有点奔驰、宝马不同设计风格的味道。北宋黄休复曾用"逸、神、妙、能"这"四格"来评鉴中国绘画，我想这"四格"也可以用来评论书法。说到中国书法于平正中显险峻、于规矩中示飘逸的品格，我们同样可以在这些设计不凡的汽车身上感受到。好的汽车设计无外乎气、神、形皆备，无外乎给人以超出象外的精神与移情的观照。我们不妨想象，如将中国书法给人带来的美感运用到车身形态、轮廓线条的设计当中，将是怎样的一番景象。

至于我们的汽车设计，我觉得缺的就是书法中的品格。我们总少了那股"气"，那种书画中所提倡的"气韵生动"和"一气呵成"的味道，而总有些西拼东凑的感觉，缺少车身形体中的那根"筋"或"骨"，也缺少欧阳询字体中的那种"势"。

中国书法有"意在笔先"的理论，我想它是否可以拿来作为我们汽车车身设计的方法论呢？王羲之在他的《书论》中写道："凡书贵乎沉静，令意在笔前，字居心后，未作之始，结思成矣。"如果汽车在前期的概念设计中，能"意在笔先"，找到品牌最主要的"基因"——"意"，再"随意赋形"，在"意"和"气"

张旭，《古诗四帖》

的驱动下就不怕设计不出形神兼备和气韵生动的好车型。我们再寻回前面提到的书法中的"筋""骨""势",也许就此可以建构起属于自己的本土汽车的设计体系来呢。

 中国有几千年的汉字文化和书法艺术,一旦充分运用于其他的艺术领域,其能量和景象将是无法估量和想象的。中国文字的象形、形声、指事、会意等文字构成法,如果也被运用到汽车设计上,一定会令世界为之赞叹。我这不是在说梦话吧?我想,这应该是一种有益的猜想。不过,从事汽车设计的朋友看到这些瞎三话四的外行论调,也许会窃笑不止。

去留之间

在瑞士一个不大的美术馆里，一件剪纸作品十分引人注目。它的尺度不仅是一般剪纸作品的数倍，且展示方式也是我从未见过的。它被平铺在地板上，没有任何衬托与装饰，边上还耸起了一堆雪白的似从它身上剪下的碎纸屑。所有从纸屑边上走过的人都小心翼翼，生怕它们受到惊动。但是，我还是发现它们在微微地颤抖，如同自己在呼吸那样。中国式的剪纸怎会跑到这里来呢？倘若不是亲眼所见，还真不会相信呢。剪纸作品在这样的场合以别样的形式与风格来展示，还真叫人驻足联想。

剪纸在我国有几个世纪那样长的历史，是我国最古老的民间手艺之一。最早被发掘出来的剪纸文物是北朝（386年）人所为，它起先是祭祀等宗教礼仪所用，后来发展为节庆、记事以及个别特殊场合的居室装饰之物。

在农村，剪纸常常是百姓家中最普遍的装饰品，大都出自妇女之手。它们延续着节令喜庆的风俗，也用来表现才艺和愉悦心境，或送人讨个欢喜。而城市人在商店里所看到的剪纸作品，大多是机器制作或流水线上批量生产的旅游纪念品，且价格不菲。

中国民间剪纸的手艺十分高超，风格丰富多样，可谓世界第一。不仅有南北地域的差别，内容和主题也包罗万象，而按形式载体又可分为窗花、门笺、墙

剪纸作品与碎纸屑同时在瑞士展出

花、顶棚花、灯花和放在家居器物上作装饰用的剪纸等。它们常以吉祥的纹样或图案为素材,用以表达喜庆或辟邪祈福。北方剪纸以陕西最具代表,风格朴素豪放,线条粗犷单纯。其中不少传承下来的剪纸式样,在今天看来仍散发着浓浓的原始之美并略带神秘的宗教气息。很多从事艺术设计的朋友,还会到处寻觅真正的北方剪纸,从中吸取灵感。南方的剪纸则以南京和广东最有特色,较北方来得更为工整细腻,线条略细,风格也是粗中见巧。他们往往使图案和纹样"适合"在既定的轮廓里,或方或圆,或荷叶状或金元宝的样子。故想要学习研究传统"适合纹样"设计的人,南方剪纸是很好的素材。

此外,山东高密的剪纸也十分出名,被誉为高密民间艺术"三绝"之一[1]。上世纪90年代,高密被评为"民间艺术之乡",最大的原因就是其独具风格的剪纸。高密的剪纸整体造型稚拙、淳朴,线条力道坚硬,金石味十足,以夸张的手

高密民间剪纸《老虎拉车》(宋金香剪制)

[1] 高密民间艺术"三绝",指扑灰年画、泥塑、民间剪纸。

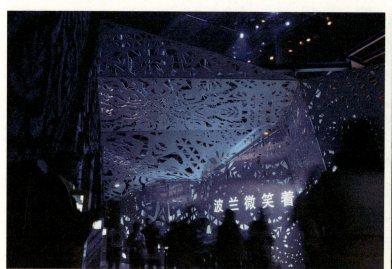

法刻鱼人或物的形象，十分传神。高密剪纸常常在精巧的构思中彰显质朴的生活情趣，这也是大家欣赏与喜爱它的理由。至今，高密剪纸仍是民间艺术爱好者争相收藏的宝贝。

剪纸以材料低廉易得，制作过程简便且有立竿见影之效而见长，其创作过程常给人以出乎意料的视觉体验。其左右、上下的对称手法以及似乎可以无限连续的构图，甚至超出了剪纸人自己的想象。特别是连续图形、纹样的生成方法，似乎有点当今计算机参数化设计的感觉，扑朔迷离，出人意料。剪纸，就设计来讲，其镂空剪刻的形式特征以及在光线下的效果，是其他艺术形式所难以企及的。也因此，剪纸具有较高的艺术审美价值。

这不由使人想起 2010 年上海世博会的波兰馆，整个建筑被一幅波兰民间剪纸所包裹。鲜明独特的建筑形象语言，被有着几千年剪纸文化传统的中国人看在眼里，的确会倍感亲切。不仅如此，建筑表皮上镂空的剪纸设计在还给波兰馆

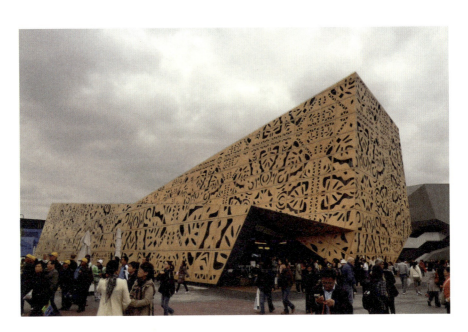

2010年上海世博会上的波兰馆 （摄影：孔令德、马骥）

的室内输送了光照和空气。在白天，阳光随镂空的缝隙射进来，给展示空间铺上了一层斑斓光影，并随着时间的变化而游动。傍晚，场馆内金色的灯光穿越镂空幕墙，此刻的波兰馆恰似穿上了金色霓裳的宫殿，释放出迷人的光彩。再则，剪纸的形式结构给临时性会展建筑节省了大量的建材，也能改善空气的流通，降低能耗。在这里，古老而年轻的剪纸，已不仅是思想和情感表达上的一种载体，也不仅有图案纹样和图形拼接的美学意味，而是与建筑融为一体，成为建筑的一部分，为建筑营造出非凡的视觉新形象并带有实际功用。

 躺在瑞士美术馆里的那幅剪纸作品，叫人感慨和联想的远不止这些。还记得那堆躺在地板上的雪白的碎纸屑吗？我当时就觉得挺有意思的——去留之间，艺术作品的界限模糊了。它仿佛还在嘲笑观看的人，剪纸作品并非只有结果可以被欣赏和赞美，其过程和被剪掉的纸屑同样不可忽视。这样的呈现方式把剪纸的有和无、虚和实、空和满、静和动统统地展现了出来，给观者带来丰富的视觉体验和无限的遐想。而且，因为展示了平时被忽略的碎纸屑，故作品博人同情、令人动容也是理所当然的。假如你也亲眼目睹了这一场景，又将会开启怎样的一段视觉与心灵的旅程呢？

古今东西

比利时布鲁塞尔的欧罗巴利亚艺术节不如威尼斯双年展或卡塞尔文献展那样名气大，我知晓它是因在2009年第40届欧罗巴利亚艺术节上举办了"中国艺术节"，这也是它有史以来第一次以中国为主题的艺术节。

在艺术节期间举办了中国当代艺术家徐龙森的绘画作品展。展览是由我的好友主持策划并负责现场实施的。在展览策划与施工的过程中，他曾经找我商量关于展览设计与现场搭建等问题，事后他把当时展览开幕的盛况照片拿来与我分享，故今再回首，展览的盛况仍历历在目。

徐龙森的画以"高山流水"题材最为出名，这次虽以"山不厌高"为主题，但与他以前的风格还是很接近的。画展共展出了十幅作品，画在特殊订制的巨幅宣纸上。说巨幅一点都不夸张，每幅作品都在十几米以上。作品是单色水墨绘制，以中国画法的山和巨树为视觉形象，应属于中国式的具象绘画。关于这次画展和徐先生的画，媒体已有不少的赞誉和评论，有人说是"雄浑而恣肆，磊落而旷达，展现了中国当代之精神"。而我觉得有位画家兼评论家的描述可能更直接："他的画作如此富有视觉的侵略性，如此富有张力和压迫感。"徐先生的画是不是就如上所说展现了"中国当代之精神"，我不知道。但是，其被誉为"代表中国当代艺术"是有一定的道理的。要想展现崛起的大中国，不来点"视觉的侵略性"和"富有张力"的展示效果岂不有愧这以中国命名的艺术节？要不要再给人来点"压迫感"，

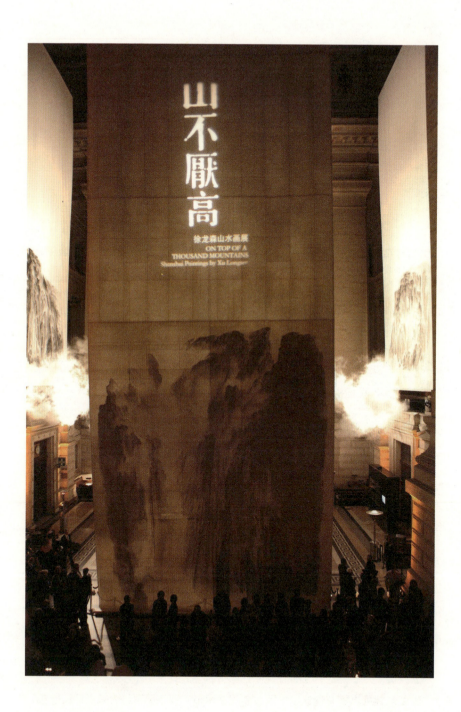

 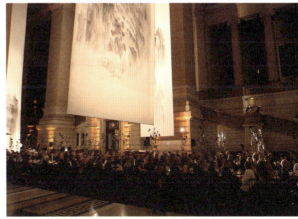
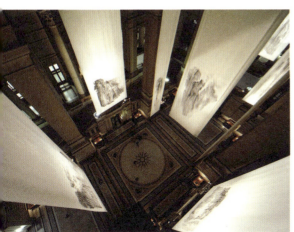

徐龙森绘画作品展"山不厌高"现场（图片提供：Tango）

这是要因人而异的。不过，中国视觉形象在我们这代人中就这样给定格了。

"山不厌高"画展令我感兴趣的是其所呈现出来的中西文化对比与融和的味道。具有 129 年历史的比利时皇家大法院，是欧洲现存最高大的古典建筑，有 120 米之高。它的公正之殿大厅如同所有欧洲古典建筑那样有着典型的罗马式穹顶，大厅室内空间高耸入顶。在这么一个巨大的空间中展示中国山水画作，可能也只有徐龙森最合适了。由于我朋友敏锐的觉察以及面对实体空间的处理能力，徐龙森的十幅作品以对称的形式来布局，并采取自上而下自然垂落的方式陈列于中央，以示对建筑室内空间的回应。从事后的现场照片来看，当时的展览与空间设计还是很到位的。一幅幅白色的中国宣纸和浸染着墨色的山、树从天而降，白色与墨色的气势压在雄伟古典的公正之殿上，画作与建筑在对比中彰显着和谐的灵光。有意思的是，画展的开幕酒会也在大厅的画作下举行，如同画作般巨大的超级长餐桌、铮亮繁复的西式餐具和美食，与素净的中国绘画形成一幕有趣的画面，十分生动与刺激。没想到中国传统的视觉图像竟与西方古典的视觉图像能如此对话，而且气氛是那么和谐融洽。

在我印象里，中西视觉文化融合的绝佳例子，要数上世纪 20 至 50 年代丹麦设计大师汉斯·瓦格纳（Hans Wegner）设计的几把椅子。只不过那时是西方人用他们的理解方式来演绎中国的传统文化。中国明代圈椅经瓦格纳的再设计，其神韵和气质似乎多了些时尚与亲切的味道。从表面上看，"明椅""Y 形椅"的造型和架构具有浓浓的中国明代圈椅风格，但从尺度与理念来看，却是地地道道的西方佳作。

汉斯·瓦格纳深切领悟到明代家具结构之科学、榫卯之精密，这些也正是明代圈椅之所以坚固牢实的基础。明代圈椅完全不依赖钉胶，却又格外牢固，这当然会引发瓦格纳用西方力学原理来审视与揣摩。他没有像大多数设计者那样，陶醉在明代家具的式样或造型上不能自拔，他在座椅最关键的尺度上发现了设计的

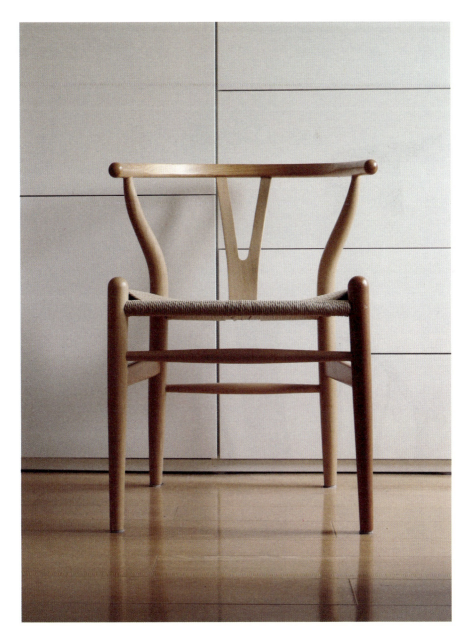

汉斯·瓦格纳设计的 Y 形椅

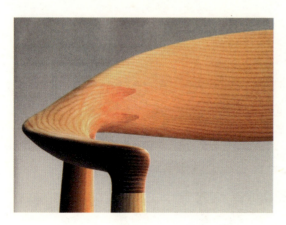
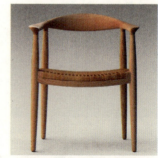
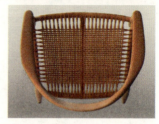
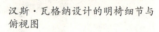

汉斯·瓦格纳设计的明椅细节与俯视图

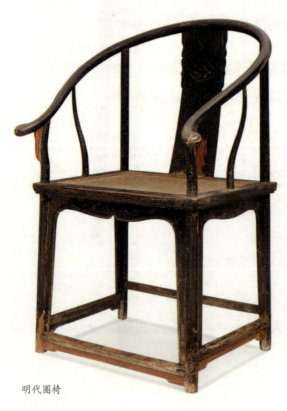

明代圈椅

契机，使座椅更符合人机工程学原理。我们知道，明代圈椅本质上属官具类用品，故其精神上的象征功能要大于实用功能。瓦格纳把明代圈椅 120 厘米左右的高度降低到 76 厘米，以适合托撑人腰的关键部位，同时并没有沿袭座面的尺寸，用 50mmX40mm 取代原来的 62mmX48mm。人机科学为基础和实用为本的设计理念，正是瓦格纳"明椅""Y 形椅"等坐具设计的精髓。再加上他继承与提炼了明代圈椅轮廓简练舒展的美学品位，在材料、结构、工艺上使其更适应于工业化批量生产，从而成就了这几把椅子名扬四海的传奇。在这里，我们可以看到中国古代造物文化是可以与西方的"以人为本"的实用主义理念相融合的。这也可以说是一次西方设计与东方智慧、古今东西相碰撞的对话。如同时隔半个多世纪的欧罗巴利亚艺术节上的徐龙森作品展。

想到这里，不免对我们在学习或传承传统造物文化时所存在的种种弊病进行反思。纵观近三十年中国设计的振兴与繁荣，有众多中国设计师对明代圈椅进行过再设计。直至今日，仍有一些设计精英在从事所谓的中国传统风格的家具设计，但成就远远不及瓦格纳之辈。我们不是继承和彰显其坚固的结构、素净精简的神韵，而是直接在造型外观的表面上去模仿，或沉浸在传统图案纹样上的虚荣。这不但没有切中家具舒适、坚固为根本之要害，反而离我们当今的生活方式越来越远。即使在美学品位上，也往往不及明代家具。

该怎样看待我们传统的造物文化？怎样以承前启后、继往开来之事理来创新中国设计？我以为，设计要真正走进国民生活、融入百姓的生活之中，就应像瓦格纳的"明椅""Y 形椅"那样，在没有任何"压迫感"、或不需要防范来自"视觉的侵略性"的情形下，享受设计文化所带来的关怀和实惠。关于洋为中用、古为今用的内涵和意义，没有哪一个时期像今天这样令人深想。面对全球化所带来的挑战与机遇，中国的设计，路在何方？

人性的尺度

"每个时代都有一个属于它自己的尺度。那是我们支配的技术手段与技术力量的量度,也是我们精神的量度。"[1] 尺度对一个从事建筑或设计的人来说,具有非同寻常的意义。不管从物理层面还是精神层面,尺度都无处不在,难以回避和敷衍了事。当一些关于尺度的体验与思考再次被提及时,许多感慨和体会也就又开始发酵并慢慢地膨胀起来。

坐落于德国斯图加特的凯勒斯贝格山(Killesberg)上的魏森霍夫住宅区(Weissenhofsiedlung),就是这样一个与尺度体验如影相随的地方,它也是年轻设计师和设计爱好者朝拜的圣地之一。不管是在教科书中相遇还是道听途说,几乎没有哪一个学过设计的人不知道它。我这次真的在它的街巷穿梭,只为四处巡巡看看、企图见证什么。讽刺的是,先前没到达时那种心潮澎湃和莫名欣喜此刻不知消失到哪里去了。徜徉在宁静祥和的环境中,伴着徐徐和风,人也会越来越心怡和清爽,你甚至可以听见自己气喘的声响。当然,除了那洋洋盈耳的鸟鸣不时在招呼你,劝你歇脚聆听,整个住宅区都沉浸在自然、悠闲的氛

[1] 勒·柯布西耶基金会编:《勒·柯布西耶与学生的对话》,牛燕芳、程超译,中国建筑工业出版社,2003年,第40页。

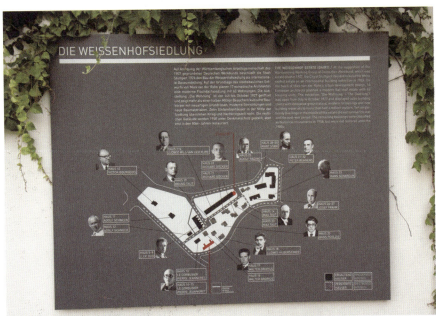

人性的尺度

魏森霍夫住宅区局部实景拍摄

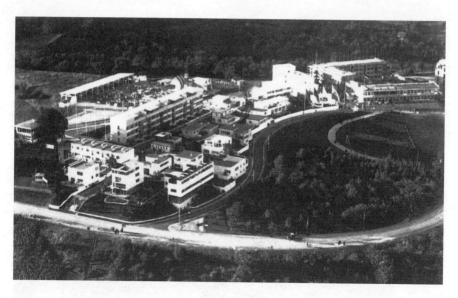

魏森霍夫住宅区全景

围里。环境带给人的惬意，无不与人对环境的尺度感受有关。我早就知道人对尺度的感知是不低于颜色和形状的，特别对一个设计师而言，这回真的是领教到了。

魏森霍夫住宅区原本是由 21 栋建筑共 63 套住宅单元组成，是 1927 年德国制造联盟 (Deutscher Werkbund) 为举办宣导新生活方式的展览会而附设的实验建设项目。当时共有 17 位欧洲著名建筑师参与设计，当中就包括了勒·柯布西耶（Le Corbusier）、格罗皮乌斯（Walter Gropius）、密斯·凡德罗（Mies van der Rohe）和我们称之为"现代设计教父"的彼得·贝伦斯（Peter Behrens）。这里所有的建筑都是在 21 周的时间内盖起来的。我想这在当时一定是件了不起的大事，因为速度之快简直可以直追当今中国建设的速度。可惜的是，经历了第二次世界大战等人为的破坏，21 栋建筑中有 10 栋建筑已杳无踪迹。

不管你是眺望还是巡走在这些幸存下来的建筑群落里，白色、浅灰色和低纯度的米黄色建筑始终如磁铁般吸引着你，令你心悦诚服。这不仅是因为建筑群落之间关系之和谐，也不仅是现代主义建筑风格的条状、矩形等窗洞井然有序且镶嵌精致，最主要的还是建筑与环境以及它们与人的尺度、比例关系适宜。

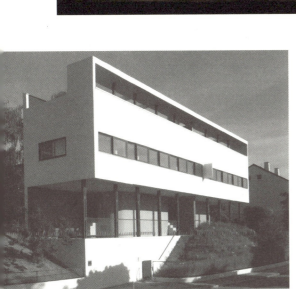

勒·柯布西耶住宅，现为魏森霍夫博物馆

勒·柯布西耶住宅室内

我以为这是"人的尺度"而不是"神的尺度"使然。像我们这些来自大城市的人哪里经得起这般低调、亲切的视觉关照，心早早地便被融化在这片本不属于我们的世界里，竟盘算起哪一栋房子更适合自己居住来了。与那些披着现代主义外衣、摆着一副奢华尊贵面孔的当代都市建筑相比，这些上世纪20年代兴起的现代主义生活风尚的建筑以及社区环境更加讨人喜欢。虽历经了大半个世纪，仍令人们心甘情愿地长途跋涉来膜拜、致敬。

柯布西耶把这种建筑的空间关系，称为"人性概念上的尺度平衡"。在我们中文的"尺度"概念里，"度"具有程度与限度之意，是因事物关照于人而产生的直觉反馈。故尺度不仅包含了人的因素，且带有人的主观能动性。这与柯布西耶的尺度观相一致，柯氏把这种建立在人为基础上的标准称之为"模度"（Modulor），将其视为三个最主要的设计工具之一。基于对柯布西耶的崇拜和迷信，我和所有来到魏森霍夫住宅区的朋友一样，定要来拜访他同皮埃尔·让纳雷（Pierre Jeanneret）一起设计的那栋住宅。好在它已被冠名为魏森霍夫博物馆，可供人参观，成为该住宅区里可以让人进入参观的两栋房子之一。博物馆陈列着柯布西耶当时设计的手稿和模型，还有整个住宅区的相关资料。在1927年该建筑落成展览之际，该栋房子还担当起"新建筑五点"的代言者角色。所以时至今日，在房子的白粉墙上还标示着"新建筑五点"的文字。[2] 凡是来参观的人都不会放过这块白墙黑字，我当时也是见状即掏出相机来拍照留念。

有意思的是，当时提倡的大起居室、小房间的新生活，现在看来真算不了什么，我们现在的安居房起居室可能都会比它的起居室大一圈吧。在室内家具

[2] 1926年，柯布西耶提出了"新建筑五点"：1.独立基础的柱子架空底层；2.平屋顶花园；3.自由平面，墙无需支撑上层楼板； 4.横向的长窗于两柱之间展开；5.自由立面，可以独立于主结构。

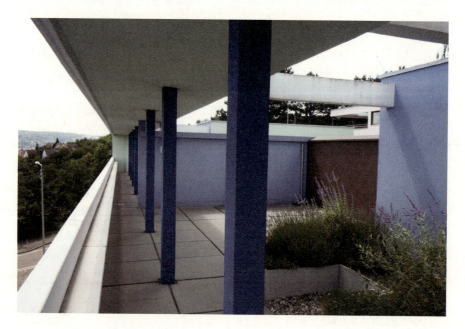

勒·柯布西耶住宅墙上的"新建筑五点"（摄影：杨峰）

勒·柯布西耶住宅屋顶阳台

设计方面，柯布西耶也以建筑的语言和方式来设计。他使室内移动式隔墙和模块化家具之间的关系含糊不清，这可说是当代室内家具建筑化设计的典范了。柯布西耶的家具设计功力在现代主义建筑大师里面算厉害的，所以他在工业设计领域也占有崇高的地位，许多出自他手的知名座椅至今仍被批量生产。

在柯布西耶设计的魏森霍夫住宅里，阳光照在具有相同纯度和不同明度色彩的墙壁上，给室内带来温馨与艺术的气息。这不同于我们以为的现代主义建筑纯白色的内墙，在该建筑的室内，很多墙是刷了颜色的，与魏森霍夫住宅区的德语名字——直译为"白色院子"形成了鲜明的对比。柯布西耶对色彩"尺度"的掌控和运用，在现代主义建筑大师里独树一帜，后来甚至产生了柯布西耶的色卡扇子，至今还在被运用。

当我们在魏森霍夫住宅区的建筑单元中徘徊时，可清晰地感受到来自柯布西耶的无与伦比的设计尺度及比例关照。比例，这个尺度的孪生兄弟，在柯布西耶看来"是陶冶我们心醉之感的工具，我们的感受与之密不可分，以至于在它的最高形式中，我们窥视到了神的奥秘：那是上帝的语言"[3]。在他看来，比例不仅仅属于视觉的范畴，它涉及形而上学，可以把物质导向精神。当我们被魏森霍夫住宅区的空间、尺度、比例等有形的物质和无形的气氛所包围时，有谁能不为之赞叹和遐想呢？

尺度与比例给魏森霍夫住宅区及勒·柯布西耶住宅带来了安全感和温暖感，而这种感受是否也应该成为我们建筑原本的价值和意义？我不知道建筑更为重要的本质和理想是什么，但我知道，建筑可以给人功能满足以外更多的东西，这当中一定是有同情和爱的。

[3]《勒·柯布西耶与学生的对话》，第47页。

魏森霍夫住宅区及柯布西耶设计的住宅让我们受益匪浅，令我们不禁思考和审视当下的城市环境，反省当下滥用和消耗有限资源的现状。超尺度建设已成为资源消耗加剧的罪魁祸首。那些由惊世骇人的速度和尺度建造起来的供神俯视的人居环境，不仅使人望而生畏，也使人与人、人与自然的和谐关系危在旦夕。尺度不仅是事物放大或缩小的工具，也是人为事物与自然的关系的一种最真实的体现。人为事物的创造不以人的物理、心理尺度为标准，这不是人自作自受，与自己过不去吗？

魏森霍夫住宅区以及勒·柯布西耶的住宅，作为现代主义的真正宣言和样本，至少可以给我们一种不一样的参照尺度吧。

不是背景的风景

几乎可以说，现在没有哪一个城市是没有喷泉景观的，就连一些小城镇都会冒出几处在盛大节日才喷射的喷泉。由于这样的景观多了，你也许不会觉得它有什么特别和值得留意的。但是，在瑞士伯尔尼城市步行街广场，有这样一处景观喷泉，它不仅给城市公共环境带来勃勃生气，还时时上演人与喷泉互动的城市戏剧。它已不再是城市公共环境中一幕好看的背景，而是城市人舒畅与惬意生活的一道别样风景。这种近乎完美的公共环境完全是由景观喷泉与大众一起来创造的。

伯尔尼的景观喷泉被设计在步行街十字路口的中央位置，占地面积约三四百平方米。你一般不会察觉到此地有喷泉，因所有的喷水设施和装置都埋入地下，喷泉的出水口与地面处于同一个水平面。在喷泉不工作的时候，人们可以在此散步或停留，这与一般的城市街心广场没什么两样。在炎炎夏日，喷泉则会泉涌如柱，喷得老高老高。再看这街心广场，早已变成了老幼皆欢的消暑天堂。就连路过的行人或者徜徉的外来游客，都会情不自禁地加入其中，快活欢喜地忙活起来，让孩时的童真和狂热尽情挥洒。此时，我发觉相机、手机拍照的快门声也此起彼伏地响个不停。

众所周知，冬季的城市广场或者街心花园中的景观喷泉是最难处理的，喷泉不是变成凝固的冰柱或冰块，就是落入荒芜般的残境。而像伯尔尼那样的喷

伯尔尼城市广场的景观喷泉

泉,来无影去无踪,没有给环境和路人带来负担与不便,实谓设计创新的典范。

 伯尔尼城市广场的景观喷泉另一不同之处在于它所处的位置和所起的作用。一般类似的城市景观设施大都作为公共环境的美化与装饰设施,如上海人民广场的景观喷泉,是为衬托博物馆建筑及特定的空间场所服务的,故被设置在博物馆前面的公共广场中。喷泉工作与否视博物馆的运营状况而定,有活动时它才会尽情绽放。当然,在逢年过节和假日它也会如约喷发。但是,它基本上是为博物馆的运营服务的,是博物馆的背景或陪衬。而伯尔尼城市广场的景观喷泉正好相反,它是城市所提供的公共服务的一个组成部分,与道路、广场一样,都是供人享用并为人服务的。它设置在步行街的中央广场,与人流为伴,不炫耀,也不扰民,在人们最需要的时候才送来问候与关照。当人们置身其中与之

互动嬉戏时，喷泉越发美丽动人。这与仅仅供人观看的装腔作势的城市景观有着天壤之别，是一种真正以人为本的城市景观设计，令人心生感动，过目难忘。

现在，我们的城市越来越漂亮了，这无不与日趋完善的城市公共设施与景观有关。但其中有些设施和景观不仅扰民，还容易引发社会问题，与设计目的相左令人匪夷所思。

所谓的城市公共景观或设施设计，无外乎从人的需求出发，便利人们的出行与交流，改善人与环境的关系，营造城市的文化艺术气息。在满足人们对城市文化的认同之外，它还应该为人们的物质享用服务，成为城市人生活的一个重要组成部分。如果它还能改善城市人为环境中的一些不利因素，那它将赢得更多大众的欢迎。

国际著名城市设计专家杨·盖尔（Jan Gehl）在他的《交往与空间》[1]一书中指出，城市公共环境要满足人们基本的三种活动，即必要性活动、自发性活动和社会性活动。而这些活动的本质就是满足人们日常的交流，使人人都能置身其中并安然享受。如何创造出人与城市新的接触点一直是城市公共环境与景观设计的核心命题。人与人、人与物、人与环境等的接触，能使许多丰富多彩的人间话剧得以上演。瑞士伯尔尼城市广场的景观喷泉，就提供了这样的接触机会，即便像我们这样的匆匆游客，也会被这番"接触"的景象所感染。它留给人们记忆的已不再是景观中的喷泉，而是在风景中幸福的人们。

[1]〔丹麦〕杨·盖尔:《交往与空间》，何人可译，中国建筑工业出版社，1992年。

城市剧场

如果有人把乐高玩具搬入城市广场，将会是怎样一番情形？相信身临其境的人们都会欣喜开怀。毕竟，能生活在一个充满欢快的城市是人心所向往的。记得一次奥地利维也纳之旅，我就经历了这样的欣喜和感动。那是好大一片由类似彩色玩具积木搭建而成的构物筑，把城市广场营造成具有节日气氛的舞台剧场——青年男女或坐或躺或靠，嵌在这些"玩具"里，他们交流、阅读，享受着休闲和阳光，抑或观望来来往往的人群，洋溢在他们脸上的愉悦令人印象深刻。据说，这些彩色的多边形构件从2002年以来就一直摆放在那里，且每年会变换色彩。随着色彩的变化，这座生机勃勃的城市似乎在与它们一起成长。远远望去，每个漂亮的彩色构件都呈现出微笑的样子。有人说它们像一只只城市摇篮，给人带去爱的温暖；也有人说它们像一艘艘小船，荡漾在笑声笑语中。总之，彩色构件给人带来了无尽的想象，如同广场旁利奥波德博物馆（Leopold Museum）里的艺术品一样。

我一直认为，好的城市公共环境设计应该给人带来欢喜和感动。如同绵绵阴雨过后的艳阳蓝天，令人有大口呼吸的冲动。维也纳博物馆片区的这个利奥波德博物馆广场就是这样的一个场所，凡是来过的人都会被眼前的情景所感染。

利奥波德博物馆广场的彩色多边形构件所组成的城市景观，其实就是由一

张张公共坐具构成的城市公共设施。设计师将114个由聚苯乙烯制成的多边形构件对接、并置、趋形围合成不同的构筑造型。这些由计算机辅助切割成型的构件，每一个有3米长、1.25米宽和1米高。它们通过钢管来加固，再用钢缆或塑料绑带连接在一起，组成各种各样的空间围合和构筑形式。所有构件的表面都被涂成明快鲜艳的色彩，据说是为了防止紫外线照射可能带来的产品老化。构件逐年更换色彩的做法，使人们对利奥波德博物馆广场和城市风貌的感受每一年都不一样。

这些由政府部门管理的城市公共服务设施，反映出决策者良好的设计素养和精明的选择眼光，令人佩服——构件没有复杂的形态结构上的细节或任何装饰，极易打理。聚苯乙烯塑料的选择既经济实惠，又保证了城市公共场所坐具所需的产品韧性和抗老化能力。再加上景观坐具的边边角角被设计师处理得圆润光滑，极利于使用者的触觉体验，使人有无微不至地被呵护、尊重的感觉。组合形成的坐具构件整体尺度巨大，估计在大风时节也不易被吹走。同时，单个构件却十分轻，极易搬动或组成各种不同的空间形态。当这些构件偶尔需要收纳藏入邻近的建筑物内部时，也不会给工作人员带来不便和麻烦。

从早晨到夜晚，彩色多边形构件一直陪伴着来来往往的游人。你尽可以片

刻小坐或舒畅地尽情卧躺，直到座无虚席为止。遇上音乐季或节庆活动，这些彩色欢快的构件顷刻间变成了舞台、餐桌，展现出一幅幅别样的画面。这真可谓是一举多得和因需而变的设计新思维。我想，像这样集城市景观、公共服务于一体的城市公共环境设计，不就是我们正提倡的城市公共环境艺术化、怡人化、服务化的目标和境界吗？利奥波德博物馆广场所营造的人与人、人与设施、人与环境的和谐景象，就像一个巨大无比的露天剧场。由于城市人富于想象力的使用与互动，使有形的城市公共设施与环境，变成了无形地流淌在人们内心深处的对城市文化的感动。

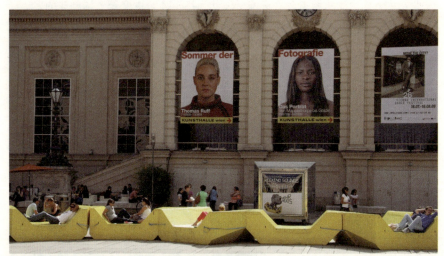

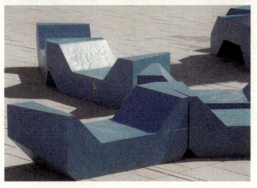

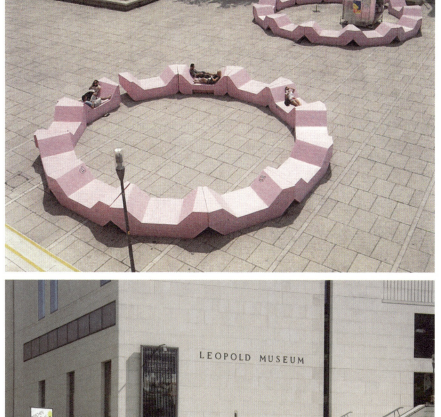

维也纳利奥波德博物馆广场的公共服务设施

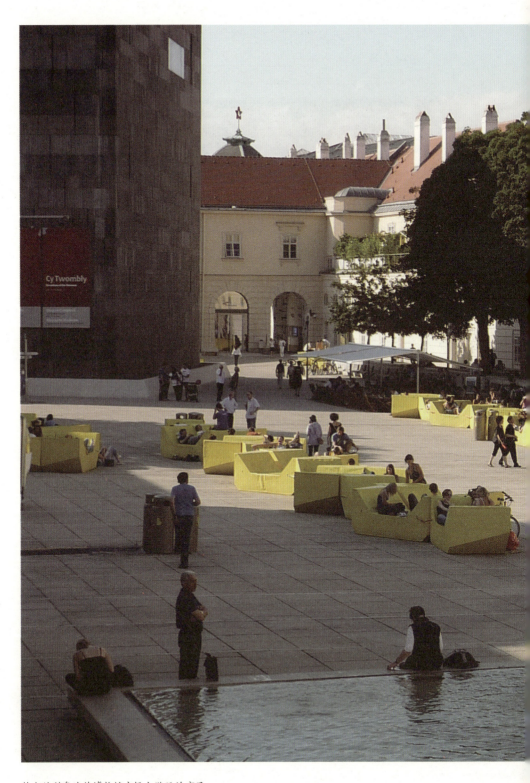

维也纳利奥波德博物馆广场上游玩的市民

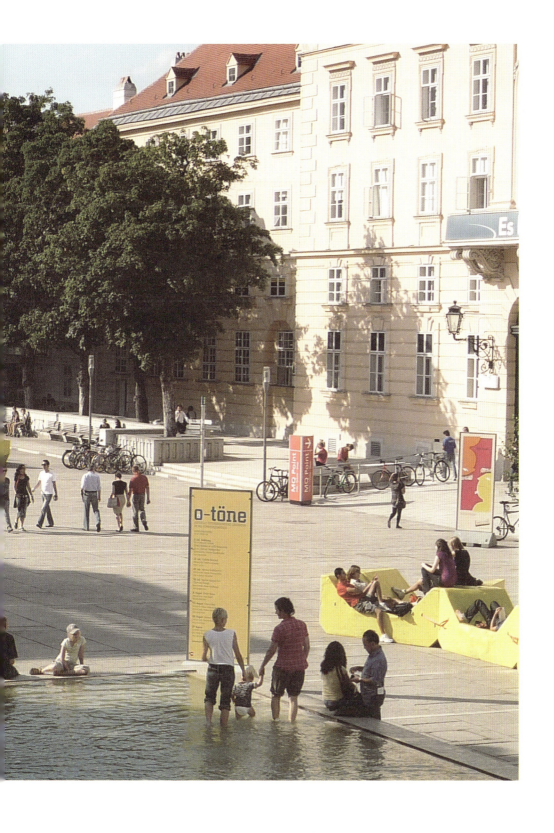

城市剧场

那些快乐时光

又一家双语幼儿园开张了，我趁着锣鼓喧天的喜庆去凑热闹。穿过一辆辆名牌汽车和层层人群，一栋新建的独立西式洋房被一层厚厚的奶酪色涂料罩得严严实实，大大的霓虹灯标牌标明了它的身份。此刻的幼儿园建筑，在38度的炎炎烈日下正闪着刺眼的光芒。建筑物前有个大庭院，中间还有一大堆五颜六色的儿童娱乐玩耍的设施。滑滑梯、跷跷板、像小房子一样的"公主城堡"等，全部是崭新的塑料制品。在炎热高温下，它们散发着刺鼻的气味，令人敬而远之。

此刻，不由得想起了曾在欧洲旅行时看到的不一样的场景。

在瑞士的苏黎世火车站附近，有一个2007年才竣工的集住宅、幼儿园、医院和公园为一体的现代化社区。那里简约风格的现代建筑错落有致，与我们常见的此类社区最大的区别是每幢建筑长得都不一样，它们丰富多彩，让人感到自由轻松。在社区公共环境的核心广场里有儿童娱乐设施和青少年、中老年运动锻炼的混合设施。这些不同功能、受众、规模的设施有个共同的特点，就是都采用再生材料和自然材料制成，甚至包含一些从废弃的旧物品上拆卸下来的材料。它们没有复杂繁琐的结构，极易维护。在造型与材料加工工艺的细节上，它们处处体现出安全性、舒适性和延展性相结合的设计思想。其中大部分的娱

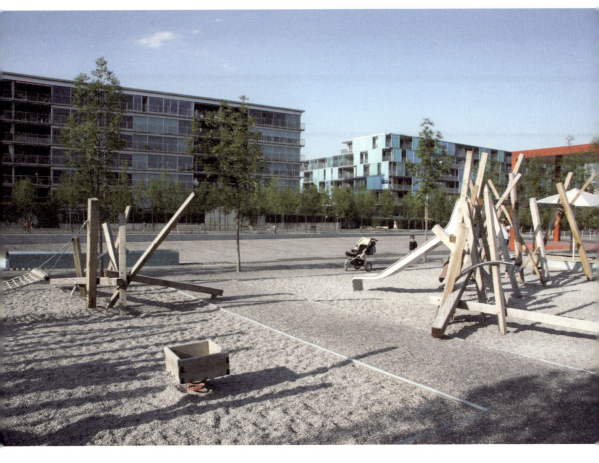

瑞士的一个现代化社区

乐设施还采用了经过防腐处理的木材。我想，其最大的好处也许是它们不会像金属那样易生锈，也不会有金属或者塑料在冬季里的冰冷感受，还没有塑料制品易磨损和摩擦力过小的安全隐患。其柔软性与韧性也比其他的材料更好，特别适合用在儿童娱乐设施上。

　　当时让我印象最深的，是一处与先前提到的双语幼儿园规模相仿的游乐场。其整个场所的设施都是用松木条搭建而成，那些看似混乱无序、随意搭建的木条，却派生出滑梯、秋千、独木桥等娱乐设施。由于采用大小规格统一的方型木材来构筑，故在加工制作它们时也应是极其简便的吧。若以后它们被拆

除报废时，这些木材应该是可以被再加工利用或者当作建筑用的辅助材料。这使我想起2000年德国汉诺威世博会上的瑞士国家馆，该建筑是由彼得·卒姆托（Peter Zumthor）[1]设计的。展馆建筑全部采用相同规格的方型木材构成，据说后来建筑被拆除后所有的木材都被再利用了。这如出一辙的高妙之处，反映出欧洲设计师关注生态和以低碳环保为原动力的设计理念，着实叫人佩服。在这形形色色的设施背后，也隐藏着一种对人们关怀和寓教于乐的设计思想。我们可以想象那些正在玩耍的孩子，它们在攀爬娱乐的同时也在炼就智慧和胆量。比如如何才能保持身体的平衡，从哪里开始攀爬，摔到沙坑里时怎样才能避免受伤或疼痛等。其实，疼痛也是孩子们成长中不可缺失的体验。观照我们这里的一些儿童娱乐设施和场所，哪里会给孩子这般锻炼和体验？

 我还记得在奥地利维也纳也有类似的一处儿童娱乐场所，整个娱乐场所像是个小型沙土加工厂。这里有运用机械原理设计的挖沙装置，其结构和造型设计之专业和仿真程度，令我们成年人也佩服称赞，不免有跃跃欲试的冲动。当时，我们正好遇上两个小女孩在玩耍，只见她们正努力把一斗沙土挖起，洋溢在她们脸上的那份胜利在望的喜悦使我们情不自禁地为她们喝彩。小时候我们曾被灌输的"劳动光荣"的美德，在这里却以娱乐的方式体现了出来，这真是名副其实的寓教于乐啊。

 记得当时我们还碰见了一位中年男子在用电动工具修缮一处损坏的木质娱乐设施。我们亲眼看见那断裂的地方又被重新拼接起来，旧木头被新木构件取代，令人感觉到新旧木结构衔接的自然之美。这鲜明的修复痕迹似乎也在提醒

[1] 彼得·卒姆托，1943年4月生于瑞士巴塞尔，曾拜师学过木匠，1960年开始在纽约市普拉特学院进修，1968年注册成为一名建筑师，2009年获得普利兹克奖。其代表作品为瓦尔斯温泉浴场，位于瑞士格劳宾登州、阿尔卑斯山麓的海拔1200米的瓦尔斯村。

瑞士游乐场中的木制设施

瑞士游乐场中的木制设施

孩子要珍惜财物，要有爱护公物的公民意识。再回看我们那些瘫痪已久的塑料娱乐设施，是不好修缮还是管理机制上出了问题？可以肯定的一点是，塑料制品远不如木材结构容易维修与打理。

　　以木材为材料的娱乐设施经数年的雨淋日晒，给人一种浑然天成的感受。表面看似随意混搭，其实在力学、尺度、空间和接合结构上处处散发出设计的智慧，它们纯净朴素而又亲切真淳。这种表象与意味，会潜移默化地植入孩童们幼小的心灵。同时，现代化的社区环境与建筑也在这人为自然的风景里越发显得生机勃勃、和谐美好。是美学的力量，还是人为自然的魅力？在我们传统的人文思想里一直有"寓教于乐"的说法，即让人们在娱乐和游戏中不知不觉、潜移默化地接受德、智、美、体的教化。这本是我们较西方更为崇仰的东西，现在反而在儿童娱乐设施上丝毫没有体现，输给了西方。

　　记得在上世纪70年代以前，我们也有这样子的木制滑梯、跷跷板、沙坑等公共娱乐设施。只不过如同现在的许多事物一样，已被一股无形的价值力量所摧毁。这不仅仅是设计的问题，也不是商品结构与生产制造的问题，更不是经济的问题，它事关我们孩子们的未来。置身于先前提到的双语幼儿园那样的儿童娱乐场所，我们有理由乐在其中吗？

博物馆与工作坊

凡是来到瑞士伯尔尼并去朝圣保罗·克利（Paul Klee）[1]中心的游客，大多是因为这里收藏了瑞士历史上最伟大的艺术家克利一生中近一半的艺术创作。这是世界上任何一家美术馆都无法比拟的。当然也有一些游客如我一样是冲着保罗·克利中心的建筑去的。

远远望去，保罗·克利中心就像三座连绵起伏的小山，镶嵌在绿茵树丛与蓝天白云之间。越是接近通往博物馆的唯一小径，建筑所形成的重峦叠嶂的视觉效果也就越加好看。我们走在通往中心建筑的窄窄的砂石路上，可以听见自己的喘气声和砂石声的混合奏响。没走多远，灰色钢型结构的建筑就触手可及了。由于建筑与地形保持着天衣无缝的视觉关联，你会感叹保罗·克利中心像万物生灵般从大地上长出。特别是当你得知它周围竟是一片墓地和农场时，就

[1] 保罗·克利，生于1879年，德国裔瑞士画家。父亲是德国人，母亲是瑞士人。他的绘画受到了印象派、立体派、野兽派等的影响，作品有平面分析几何与色块构成的风格特征。1920-1930年任教于包豪斯学院，结识了康丁斯基、费宁格等人。1940年因心脏病去世。

保罗·克利艺术中心外观

不得不被建筑师皮亚诺（Renzo Piano）[2]的设计空间形态所感动。"会生长的建筑"用在这里再贴切不过了，建筑大师超乎常人的灵感和设计，使这片荒芜的环境焕发出新的生命，意味深长又令人肃然起敬。

保罗·克利中心总共收藏了克利的绘画和其他当代艺术家的作品近4000余件。除了为这些作品的收藏和展示设置了专门的空间外，还设置了专供研讨使用并配有现代化语音设备的会议室，以及具有专业标准的音乐厅。另有一大片儿童艺术工作坊格外醒目，它们都统统被收纳在钢铁构筑的山峦式的大屋顶下。

我向来不习惯对建筑的本质寻根究底或陶醉于建筑在结构细节上的处理，总喜欢东张西望地随心游荡，习惯穿梭在敞开的、自由的共亨空间里窥视和想

[2] 伦佐·皮亚诺，1937年出生于意大利的热那亚，世界当代著名建筑师，1998年第20届普利兹克奖得主。因对热那亚古城的保护有贡献，获选联合国教科文组织亲善大使，他目前仍生活并工作于这一古城。他受教并于其后执教于米兰工学院（Milan Politecnico），巴黎的蓬皮杜艺术中心为其建筑作品之一。

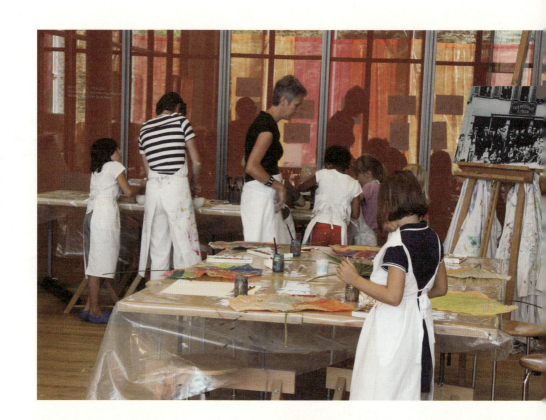

设计的私想

保罗·克利中心的儿童艺术工作坊

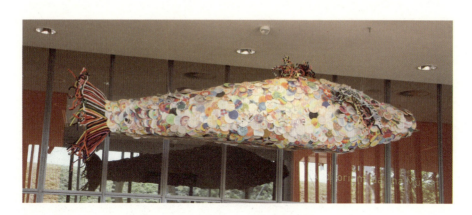

孩子们的作品《保罗·克利的大鱼》

象这里正在发生和即将发生的故事。

在我看来，保罗·克利中心最令人感动和印象深刻的就是儿童艺术工作坊。这是一个专门给孩子与家长互动体验美术创作的场所，可谓儿童艺术教育和普及的第二课堂。这里随处可见家长与孩子共同创作绘画的身影，看到他们彼此欣赏与鼓励的温馨场面，谁都会由衷地愉悦起来。

儿童艺术工作坊的面积与保罗·克利中心整个的空间相比并不算大，近三百平方米左右的联排式空间由一道玻璃幕墙分隔开来。从一楼公共大厅的玻璃幕墙透射进来的阳光，可以直接照到工作坊的每一个角落。工作坊里摆放着各色各样的绘画工具，制作好的绘画和刚完成一半的作品随处可见。原木色的画架和供绘画与手工制作用的大长条桌子，以及放置纸张和完成后的作品用的 X 状组合收纳架，它们都整整齐齐地放在最恰当的地方。所有的东西都不是一尘不染的，颜料肆虐地爬满了它们的全身，到处是被使用的痕迹，不过整个工作坊仍看得出是经过认真收拾和打理的。众多的白色围裙虽有些斑驳，却被井井有条地挂在几个不大的木画架上。

我们来到儿童艺术工作坊时已近关门时间，隔着玻璃幕墙往里看，许多孩

子、家长和老师依旧在忙碌。有的正聚精会神地作画,有的正向同伴炫耀自己的得意之作,有的正在水槽旁清洗画笔和调色盘,有的正眉飞色舞地交流正欢。我正猜想着他们彼此的关系时,不料被眼前一条手工制作的彩色大鱼挡住了视线,注意力集中到这条用纸做成的大鱼身上。看得出这鱼形装置的作品形象来自克利的经典画作,它是由无数张绘着彩色图案纹样的纸片组成的,如此巨大的手工纸艺作品并不多见。望着约两米长、有着一身漂亮彩色鳞片的纸鱼,我不由得想起在上海松江方塔园的一条回廊里也曾悬挂过类似的一条彩色木制鱼。因久经风雨,木制鱼身上的颜色大部分已剥落、褪色,但饱满的造型和曾经拥有的姿色仍依稀可辨。它们是那样地相像,但眼前这条五彩缤纷的纸鱼似乎更能俘获现代都市人的心。

由工作坊来到紧挨它的公共走道,那里的情景同样叫人感慨。在不足三米宽的公共走道的地板上洒落着一些彩色的马赛克,隐隐约约可以看到马赛克下面画有类似棋盘格子的图样。几张类似古罗马建筑装饰图案的印刷品也摆放在走道里。我想这些洒落的马赛克碎片应该可以按照这些图样进行拼贴。当这过道满是拼贴或者观看的人时,这里一定是另一番工作坊的热闹场景吧。此刻,我们不得不佩服保罗·克利中心的经营者,他们充分利用一切可以利用的空间场所,把物理空间和情感空间放大到极致。

作为城市公共服务环境中最重要的文化与艺术资源的博物馆或美术馆,除了保障市民基本的文化权益和提高市民的文化艺术素养之外,如何才能真正融入城市人的生活中呢?保罗·克利中心的儿童艺术工作坊给出了最好的解答。在这里,艺术中心和受众的关系是那么紧密,彼此的生命状态又那样交互生动。如果我们也有那样的艺术中心或者博物馆、美术馆来相伴,我想,"城市让生活更美好"一定不只是一种愿望,而是必然的现实。

自然至上

记得《国家地理》杂志对丹麦有过这样的描述：丹麦几乎是所有人心目中最接近完美的国度，她纯净、平和、秩序井然。说实话，没来到丹麦之前，我并没有对她情有独钟，记忆中只有对斯堪的纳维亚整体的印象。故来到丹麦，心里却装着整个北欧——我终于来到了自学设计起就神牵梦往的地方。

到哥本哈根的头一天就逛起直直横横的大街小巷，街两旁的店铺使人不由得走起S形的线条。我似乎是来见证什么的，脑海里尽是在放映着那些熟知的北欧设计。那栋房子应该是阿诺·雅各布森（Arne Jacobsen）设计的吧！那个在阳伞下喝黑咖啡的长者应该和阿瓦·阿尔托（Alva Alto）长得差不多啊！汉斯·瓦格纳应该也设计过那样的椅子吧……现在想起来也不觉得好笑，这很自然，因我是通过学设计才知晓这个地方的。

北欧是对位于欧洲北部的丹麦、芬兰、冰岛、挪威和瑞典及其附属的法罗群岛、格陵兰和奥兰群岛的统称，面积约有350多万平方公里，人口约2500万。这里自然环境怡人，分布着大量山脉、森林、湖泊。其实，在自然资源及原材料方面，丹麦远没有其他国家优越和丰厚。但是，从上世纪中叶一直到现在，她都是人们最向往的童话般的地方。这不仅仅是因为早在中世纪，这里曾上演过强悍、健壮、野蛮、残忍的维京人（Viking）横扫欧洲大陆和海洋的"北欧海

盗"传奇,也不仅仅有安徒生"童话王国"里神秘奇幻的故事。当然,更不全是因她拥有世界上最自由的经济体和最开明的政体,以及这里的人均国民生产总值长期以来一直遥居世界前列。很大的一部分原因是近百年来丹麦人在人为事物中创造的非凡成就和造就的自然与人文高度融合的和谐环境。其中,设计就扮演着极其重要的角色。从北欧设计史上的"工艺文化"到"工程文化"再到"创意文化"的传承和发展来看,丹麦所拥有的"世界设计不落的太阳"的美誉可谓至名实归。

　　细观丹麦乃至北欧设计,你不难发现这里源于自然和融于自然的设计理念。从日常用品到精致的高技术产品,无不体现出北欧人对自然的尊崇和热爱,这已与其民族性格和生活方式密不可分。在设计史上令人敬仰的阿诺·雅各布森、阿瓦·阿尔托等前辈大师,他们所设计的木质家具和日常生活用品,大部分采用的都是当地盛产且培植生长快的树种,比如榉木就是他们爱用的材料。为了不浪费任何边角料,他们不仅研发出多层板的加工成型技术,还开发设计出与之相适应的产品。这些实用与优雅的产品至今看来还是那样地耐人寻味。如阿瓦·阿尔托在1930年至1933年间设计的Paimio休闲椅、Viipuri凳子,还有著名的层压胶合板悬挑椅,它至今还是宜家家居(IKEA)最受大家喜爱的美观实

惠的波昂休闲椅原型。汉斯·瓦格纳的家具设计也是举世闻名的，他于1944年设计的"明椅"和"Y形椅"，是受中国明代家具圈椅的影响而创新设计的。即便在今天看来，这些座椅仍高明于我们的同类座椅设计。瓦格纳的设计不仅在中国也在全世界深受喜爱。他于1947年设计的"孔雀椅"，是当年世界设计界轰动一时的作品，现在一些高档会所和体面人家的起居室里还可以看到它的身影。

北欧设计前辈们的优良传统现在被更年轻的设计师们所继承，继续保持着恬静、素朴、明快、精细和平民化的风格。出生于1970年的哈里·科斯宁（Harri Koskinen）在芬兰设计的一系列家具、器皿和灯具如同他前辈的设计一样令人钦佩。他于1996年设计的冰块灯（Block Lamp）令全世界青年设计学子津津乐道。还有年轻的丹麦女设计师西西莉·曼茨（Cecilie Manz）于1999年设计的系列扶手椅，在设计和商业上都成就斐然。同时，她还设计了一系列的玻璃器皿、纺织品和折纸家具。她也是北欧最活跃和最著名的青年女设计师之一。她曾这样描述自己的设计："在着手进行一项工作之前，我常常会先倾听内心的直觉。初时的直觉必有其意味，它令我即使面对不甚了解的事物也能放下忧虑和担心，熟悉新领域才是工作中最激动人心的部分。"再如瑞典著名的女设计师琵艾·瓦伦（Pia Wallen）所设计的一系列包、服装和鞋，都是用100%天然羊毛毡制成。

设计师们以自己的设计向人们宣示了物尽其用的环保理念，以可持续发展的眼光来设计创作，探索人类的新生活，这不得不叫人感动。他们的设计不仅仅在产品式样和风格上追求真善美，而且对产品的生产、使用、消耗、废弃等一系列问题都有系统的思考，并以此来激发设计创新。相比关注功能、舒适度、生产的设计，北欧设计更关注使用、消耗以及废弃再利用等问题。低能耗消费品和适度地以技术为导向的产品开发设计，已成为北欧设计的共同命题。年轻

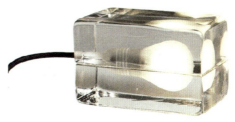

哈里·科斯宁设计的冰块灯

哈里·科斯宁设计的茶几

西西莉·曼茨设计的桌子

哈里·科斯宁设计的背包

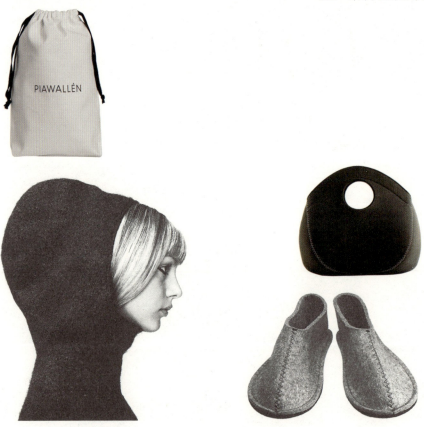

琵艾·瓦伦设计的羊毛毡鞋帽与包

的设计师同他们的前辈一样,将批量生产与高品位联系在一起,将相对低廉的材料和实用有效的技术相结合。如用不锈钢、铝、合成金属来设计大众化的银器和精致的首饰,用胶合板代替名贵的木材等创意设计已深入人心。在年轻一代的设计师身上,我们看到了那份对自然的热爱和隐藏在内心深处的对民族传统的自信。

北欧设计的另一精髓是简洁与纯朴,这不仅仅反映了北欧人在政治上、社会上的平民化倾向,在一定意义上也体现了其环保意识与民主化思想。北欧设计在简洁的形态背后,往往是对生活与情感的高度概括,是对功能、材料及技术的科学演绎,其中包括对自然的学习、研究和感悟,而不是对大师与流行风尚的盲目模仿。简约,是把事物发挥到极致的结果。北欧设计简洁与纯朴的形态语言,是既严谨又开放的。很多同时兼具实用性、技术性、艺术性的设计形态语言,是借助材料与生产制造的工艺结构来塑造的,使形态与结构在视觉和功能上完美统一。在设计的方法上,他们依顺于结构与形态的演变,而这取决于设计师的洞察力和清静的设计心理,以及对自然、材料、传统和人文社会的认识和感悟。

北欧设计的简洁,有的来自于材料固有的形式,有的来自于对人机的尊重和体贴,有的则来自于对美好自然的想象和诗意的浪漫。这种简洁的设计常给人一种平静、祥和及诗意的感受,是朴实的、原始的,也是对本土文化内在认同的物化。

北欧设计的简洁与纯朴,还表现为对有限资源的尊重和节约。从材料到技术,一切以实用、够用、好用为出发点。有效、适度、平衡的设计哲学,成了北欧设计对社会思想及价值体系的另一种表达方式,这就是为什么北欧人还保持着对上世纪初设计大师的敬仰,他们的作品至今还在生产和使用的原因。从这些70、80年代出生的年轻设计师的设计中,仍然可以窥见前辈大师们的设计

思想与智慧。

审视我们当下的一些设计，豪华、高档、繁复的设计语言和矫揉造作的设计风气正大行其道。这已不是一个风格的问题，而是涉及资源浪费、社会风尚和可持续发展的问题。简洁不仅是一种风格，而是一种观念和立场。在北欧设计师看来，简洁与纯朴是设计的先决条件和常态思维，是对自然密码的一种破译和演绎。和北欧在水能、风能、太阳能等再生能源的利用上的非凡成就一样，设计已成为令北欧民族自豪的象征。北欧人一方面享受着有限的自然资源，另一方面又高度关注与保护当地的生态资源和环境。我们从中可以看出，北欧设计是远高于风格和流行之上的创造，是北欧人的人本精神和造物文化的体现。

身体力行

关于产品设计与创新，我曾听过这样的故事：我朋友刚到德国留学不久，一向不善修饰与打扮的他留着一脸不长不短的胡子在大街上溜达。一个妙龄女孩走过来问他愿不愿意参与一个测试：只要刮掉脸上的胡子即可得到25欧元的回报。朋友大喜，操起由女孩递过来的电动剃须刀就刮了起来。说真的，那把用胶带遮住商标的电动剃须刀还真是十分好使，没多久功夫，胡子就刮干净了。

德国市面上的电动剃须刀品牌以布朗和飞利浦最为知名，我朋友早就想等手头宽裕些时去买把布朗电动剃须刀，眼下的这把剃须刀应该就是它吧？此刻我朋友又被要求填写八九页的调查问卷，什么年龄、来自哪里、多久刮一次胡子和喜欢用什么工具来刮，等等。然后最要紧的，就是评价刚才使用的电动刮胡刀，也可以对理想剃须的方式或感受以打钩选择的形式来表达。调查问卷已经在表格上罗列了许多朋友能想到的和没有想到的问题。记得朋友说，最后女孩问他觉得哪个牌子最好，由于我朋友一心想要一把布朗剃须刀，就脱口而出：那自然是布朗的好用！女孩欣喜的表情顷刻洋溢在脸上，朋友不仅领到了钱，还得到了女孩一个灿烂的笑容，至今难忘。

事后他才知道像这样的产品测试在德国是很寻常的事，一般产品在研发设

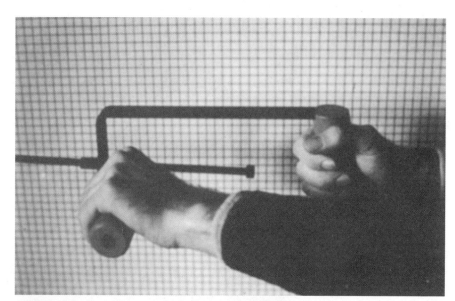

为手持电钻而做的设计实验

计的初期、中期，甚至小批量生产后都要进行这样的测试，设计的过程就是伴随着不断的测试与实验的过程。在德国，这种实事求是、以用为本的设计哲学和方法一直延续到现在。

我总有一种感觉，以为我们的设计及设计教育始终像一个疲于跋涉的旅行者。路途漫漫无终，仍无暇短暂停留去寻觅这外来事物的真谛。先前朋友与电动剃须刀的故事，还使我想起德国国立斯图加特艺术学院（Staatliche Akademie der Bildenden Künste Stuttgart）设计教学过程中一组实验模型的图片，可以让我们从另一角度窥视西方设计的一些蛛丝马迹。

这些图片反映了学校为一家德国知名企业设计开发的一种新型手持电钻在设计研究与实验过程中的情形。负责设计开发的学生在老师的指导下，展开设计及其具体使用方式的研究与实验。

为证明和确定两个手把持电钻的最佳位置和方向，获取人手施力方向与钻头方向成一线的最佳工作姿势、功效等数据，收集除书本上罗列的人机工程学数据以外的更确凿的具体信息，学生做了一个手动电钻的人机测试模型。通过对不同使用者手的大小、握持习惯、力量强弱等的反复实验，最终获得了能够更稳定与更省力地手持电钻的参数与标准。用实体模型来测试与实验的设计方法和过程，反映了斯图加特艺术学院在设计和教学方法上的科学与务实。这是西方设计百年以来一直坚持的观点和做法，即便在当今数字化设计成为主流的时代里，也一样毫不动摇。

迈克尔·艾尔霍夫（Michael Erlhoff）作为一位资深的艺术与设计理论家、教育家兼作家，早在上世纪80年代就曾明确地表示："设计与艺术不同，它需要实用的依据，而这些依据主要在四种命题中可以找到，即社会的、功能的、有意义的和具体的。"这种对设计本质的开放性描述，本身就是对设计过程与方法的一种界定。随着设计在人为事物创造领域越来越广泛地发挥作用，艾尔霍夫

的设计概念越发显得具有前瞻性。

不管设计哲学、设计工具、设计的社会意义发生怎样的变化，设计的功能性和具体性从来就没有改变过。这不仅是设计区别于艺术的分水岭，也是我们的设计领域中常常摇摆不定的问题。我们在形形色色的思潮和趋势面前，一方面不停地改变思考方式和表达方式，一方面又无暇顾及"为什么而设计"等最根本的问题。我们很少深入到具体层面，对功能的理解仅仅体现在视觉上，即满足心理的和社会传播上的需求，在功能上和使用上的创新与设计往往被忽略。我们还在沿用以往的一贯做法与标准，故才有柳冠中先生所批评的那种现象："中国产业与产品只有造而没有制，我们没有自己的标准，故也没有真正意义上的设计与创新。"而所谓的原创精神，就是实验与设计的科学精神。设计教育就是要培养具有这种设计理念与精神的设计人才，未来的设计师不仅应具备设计的思维与方法，同时还应具备正确的设计态度与身体力行的工作作风。

反思我们的设计教育和设计实践，实验和务实精神的缺乏由来已久。PPT放映及电脑绘制的效果图取代了原先徒手绘制的效果图和手板模型。再深入一点的设计过程，也就做个实物仿真模型。现在，可能又会被3D打印技术所取代。至于德国那种重设计测试与实验的做法，我们的设计与设计教育的评估体系常常是不会理睬的。现在网络资讯那么发达，所有你想知道的讯息和数据似乎都可被找到，测试与实验所占据的大量时间和精力又有谁会愿意付出呢？我们社会上的一些设计实践更是如此，甲方只愿意为设计的结果来买单。设计费用的低下和设计习惯的弊端，都是造成目前设计生态恶性循环的原因。能查阅到数据资料的，肯定没有必要去证实；有现成产品实物或规格参数的，决不会再亲历体察和验证。长此以往，我们的设计和教育，真的会沦落到只做造型或只做概念了。如此下来，我们也就不要奢望我们的电动工具会有朝一日赶超德国。

德国电动工具引领世界风骚已近一个世纪。德国制造的背后是德国标准，而标准的背后无不与设计和设计教育相关联。设计教育可谓是德国产品优质口碑的坚实保障。在这里我们不难看到德国人文精神中功能性和具体性植入设计教育的事实。那么，中国制造的基础在哪里？我们引以为傲的师法自然、天人合一的人文精神在设计实践及其教学中又体现在哪里？中国制造、中国设计、中国设计教育生态链的可持续发展的源泉又在哪里？这些不能不引人深思。

"鲨鱼"情声

过去,人们对音箱长得木头木脑的样子都习以为常。进入新世纪,这种现象发生了改变,越来越多的视听用户开始对音箱的外观和造型有了更高的期望。人们希望它除满足听觉功能之外还能带来更多的感官享受,比如触觉的、视觉的审美和体验,这也因应了体验式经济消费时代的到来。

《体验经济》一书就是这样宣扬和提倡的:消费者其实购买的是"按自己的要求实施的非物质形态的活动","当他购买一种体验时……就像在戏剧演出中那样,使其身临其境"。[1]我想音箱设计也是这样的,应该给用户带来一种尽可能近似完美的视听享受,用户再由视听享受上升为属于自己的情感体验。视听行为在本质上就是以体验为归宿的,电影、戏剧和音乐都是如此。

十年前,我在为一家视听音响设备企业设计音箱时,尝试以体验设计为导向,为视听用户设计一款体验式多媒体音箱。这一方面是为了满足多媒体音箱市场求新求变的需求;另一方面,也是想尝试用形态表现声音,希望用户通过多

[1]〔美〕约瑟夫·派恩(B. Joseph Pine)和詹姆斯·吉尔摩(James H. Gilmore):《体验经济》,毕崇毅译,机械工业出版社出版,2002年,第10页。

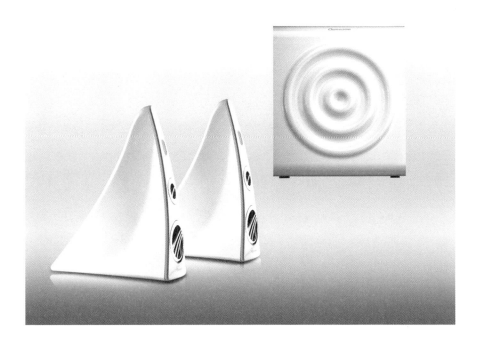

"大白鲨"音箱

媒体音箱的形态来感受非凡的音质与音乐。这款后来命名为"大白鲨"（Shark）的多媒体音箱，经过了概念设计、实施方案设计、批量化生产等一系列过程。这套高低音组合音箱的一对高音扬声器被赋予了鲨鱼鳍的视觉形象，而重低音单元则被赋予了水之漩涡的形态。产品一经推出就获得了超出想象的成功，不仅成为该品牌的形象产品，而且被中国工业设计协会授予了年度"中国工业设计优秀奖"。

有趣的是，"大白鲨"的设计灵感来自一则报纸的平面广告。广告画面是一鲨鱼鳍冲出茫茫的海面，一排醒目的广告词好像是说大海下面蕴藏着巨大而又

无限的能量。当时，鲨鱼鳍的威严和具有张力的视觉形象吸引了我，而广告词也给了我一种朦胧的灵感和启发，我觉得蕴藏在大海下面的能量似乎很有诗意和想象空间，作为视听音箱的设计概念应该会比较有意思。

在设计过程中，我发觉鲨鱼鳍的三角形十分适合高音单元和次高音单元对音箱腔体空间的要求。我把高、次高音单元分别安置在箱体空间大小不一的位置，将它们各自产生共鸣的音线长度从物理上给以明确的限定。这种将扬声器内部不同喇叭单元分别置于相适应的共鸣空间的做法，正好与英国经典的音响品牌 B&M 的"鹦鹉螺"（Nautilus）音箱不谋而合，这意外的收获令我兴奋不已。事实也证明，漂亮的鲨鱼鳍造型音箱使音乐的层次更干净、通透和迷人。

当然，在设计初期，如何把鲨鱼鳍的形象转化到扬声器的功能形态上的确是一个挑战。对此，我曾进行了反复的形态比较设计，并在一开始就把概念草图与概念草模结合在一起进行推敲和分析，最后还安装上了扬声单元并接通电源来测试音效。我还拿其他品牌的相同功率和技术规格的音箱进行比较测试，直至"大白鲨"在音质效果上更胜一筹为止。这种早期的、原始的以实体模型来进行设计构思的方法，在这次体验设计中发挥了重要的作用，也更坚定了我对产品形态设计方法的构想。

在"大白鲨"重低音音箱的设计中，我用水的漩涡状纹理造型来表现声音扩散的效果，以示意声音能量的聚集或扩散。这也是我一开始就努力想表现的意境——通过产品形态来表现人们对声音的联想。漩涡水状的重低音音箱设计，呼应了两个高音扬声器，不仅水与鲨鱼的形象和故事叙述趋于逻辑上的完整，而且完全居中和对称的形态格局也适合于多媒体音箱组合上的需要，使得左右两个高音扬声器的声道与人耳位置保持一致。加上整套扬声器采用全白色烤漆工艺，使得产品在当时黑色和木色当道的多媒体音箱世界里显得格外地亮眼。由于该设计造型独特，市面上没有类似产品，故投放市场的吸睛度是可想而知

的。后来据企业反馈,这款产品还参加了美国拉斯维加斯电器展览,成为当时所有参展品牌的多媒体音箱中最受青睐的产品之一。

"大白鲨"多媒体音箱设计,作为一种体验设计,也正好符合芬兰设计学者乐柏·科斯基宁(Ilpo Koskinen)所认为的好的产品设计应满足用户的四种愉快感:与感官和身体相关的"物理愉悦感""社会愉悦感""心理愉悦感"和"意念愉悦感"。[2]我认为这就是体验设计的目标和理想。"大白鲨"多媒体音响的设计,是我应对新时代消费者的一种设计思考与实践。

[2]〔芬兰〕乐柏·科斯基宁等著:《移情设计》,中国建筑工业出版社,孙远波等译,2011年,第17页。

见针生情

不知从何时起,我的针管笔不再出现在设计工作的桌面上,取而代之的是一次性水笔或签字笔,甚至连最廉价的圆珠笔都可以成为正儿八经的设计工具。

曾几何时,在设计绘图桌上摆得最多的工具要算是针管笔了。一般至少有三到四种能画出不同粗细的针管笔。在那时,它们可花费了设计师们不少铜钱。随着设计学习及工作的开展和深入,针管笔的种类和名堂也越来越多了起来。

记得还是做学生的时候,我用的都是上海产的英雄牌针管绘图笔。釉亮亮的绿色塑料笔杆,绘图时先要使劲地上下摇晃笔,这样可以使里面的墨水顺畅地流到纸上。当笔尖的金属笔芯(针管)上下跳动时,细如发丝的钢针就会发出嘀嘀的碰撞声。若没有听见这个声音,那就麻烦大了,要么说明笔里的墨水已干枯,要么意味着笔尖细微的小孔被杂物或灰尘给封堵了。最好的方法是把针管笔放进温水里泡一会儿,它马上又会活蹦乱跳起来。最可怕的是那根细如发丝的钢针被弯折,那等于是在宣布针管笔的死亡。所谓的针管笔就是因为它而得名,故它在针管笔所有的零部件里,享有最权威与最尊贵的地位。

还是学生的时候,当自己因做设计而赚了点小钱时,我竟然把英雄扔到了一边,开始买起洋牌子的针管笔。那时我们是不会买到山寨东西的,故洋牌子虽贵,但用起来可真的好使,用现在年轻人的话说就是"爽"。那些洋针管笔真

针管笔细节

的是把英雄给比了下去。但倒不是像现在有些朋友那样改用洋牌子只是为满足虚荣心，那时的人还没有把心理需求看得那么重，一切以好用为标准。拿洋牌子针管笔在图纸上移动画线时的感受真是不一样——笔尖接触纸面时的那份顺滑和轻盈，使英雄们相形见绌。它们不仅握持舒服，且笔的内在品质和精良外表都会让人有物超所值的感觉，一看便知这是在现代化生产线上流出来的东西。用这样的针管笔画画，很少会有墨水拖着尺子把图纸弄脏的情形发生。

那时候，在市面上能买到的洋牌子针管笔，主要有德国和日本产两种。日本的牌子好像叫樱花（SAKURA），是我从来没有用过的。现在还能看到这个牌子，不过主要是彩色铅笔和油画棒了。而当时，德国的品牌最受人追捧和喜爱。我生活在上海，想买这样的进口货只能去福州路上的专业美术用品商店。后来才知道，此种设计、美术用品最多的地方还是在广州和深圳，因他们边上就是香港。据说有人专门从事这类贩运的勾当，看来这水货还是很有历史的，说不定针管笔之类的设计、美术用品还是中国的第一波水货呢。当时的广州、深圳真有所谓"中国最开放的城市和市场"之美誉，许多的洋牌子商品逐渐被内地知晓都是从那里开始的。我的洋牌子针管笔起先是在福州路上买的，牌子是FABER，香港那里的中文名为"辉柏"，我们内地都叫它"法柏"。它和英雄笔一样，笔杆也是墨绿色塑料的，但表面质感细腻，色泽呈亚光效果。同时，它也和所有德国产的针管笔一样，在笔套的顶端有个可拧下来的盖子。这个盖子里面暗藏一块供吸水用的塑胶海绵片，可以保护针管笔的笔尖，使笔头始终保持着湿润，这样就不会出现类似英雄笔那样稍不用时就会笔尖干枯的情况。所以，只要用过这类德国产的针管绘图笔就再也放不下了。后来随着自己的财力增加，又开始买起了施德楼（STAEDTLER）这样的牌子。它的笔杆是蓝色的，外观与先前的英雄和法柏有很大的不同，所以一下子就觉得它好有型有色。它们虽都是德国的产品，但施德楼让人感觉更加年轻和时尚。老实说，它们用起来倒是没什

么差别的。最贵的针管笔要算是红环（ROTRING）了。它是深红色笔杆，与法柏和施德楼都不同，那笔杆铮亮的酒红色非常耀眼，如同它的中文名一样好神气。红环针管笔一下子在从事设计的人中间流传开，当时它应该是人们最想拥有的绘图工具了。可是当我用它的时候，已经离针管笔退出历史舞台不远了。

所有的洋牌子针管笔在当时都要30元左右，这对一般过日子的人来讲可是一大笔消费。那时，一般刚工作的年轻人工资也就在几百元上下。可我们总是安慰自己，说什么洋牌子针管笔是可以用一辈子的，就像父母辈手腕上的那块洋牌子手表可以传宗接代，虽然年纪轻轻的我们还不知后代在哪里呢。当时真的相信自己一直可以拿它来谋生，直到不再做设计为止。那时哪里知道这世道变化得那么快，连句埋怨的话都来不及说就这么过去了，连设计用的针管笔都会有这般惨境。现在想起来真觉得那些洋牌子的针管笔既可笑又可怜。不过，这倒可以让我们以此来类推，我们现在所使用的电脑辅助设计与表达应该也会是那样的结局吧，因为那样才符合达尔文进化论之发展的道理呀！

黑皮书

记得那时的美术字课,我们都不敢马虎敷衍。因为到交作业的时候,那张写着美术字的纸,老师一般都要求大家摊放在桌上或贴到墙上去,故字写得好坏一目了然。再碰上个较真固执的老师,还会逐字逐笔地标出要修改的地方,就连一个小小的尖角是否坚挺或圆润都不会放过。

当时,我们参考得最多的一本美术字书,叫"黑皮书",大家都习惯了这种称呼。它封面印有一大块黑色,呈方块状开本,这在当时还是很有型的,因它长得实在不同于一般的书籍,所以留给我的印象特别深。那时,我对这本书的作者并不了解。后来慢慢得知,它是我国著名的平面视觉设计大家——余秉楠老师编绘的。听说此书从1980年到1996年间已再版了十余次,累计出版发行超过百万余册。在那些年,美术字课不仅成为学设计同学的必修课,而且还是学建筑的必修课目。因为当时在图纸上的方块字都是要自己写的,字好,图纸给人的印象也就会更好。

在过去,美术字对学设计的人来说是个专用名词,相同于现在的"字体设计"。它主要指徒手书写的标准或特殊的字体,区别于现在大家从电脑里敲出来的字体。美术字是个总称,包括中文美术字和拉丁文美术字,把各种各样的美术字加在一起,至少有五六十种之多。当然这是在"黑皮书"中所介绍的。其实

《美术字》(封面),余秉楠编绘,人民美术出版社,1980年4月第1版第1次印刷。

美术字的种类不止这些,它们可以被再设计,变化出更多的字体,故可以这样说:美术字设计创新的空间是永无止境的。但对曾上过美术字课程的人来讲,最常用的中文美术字体只有黑体字和宋体字,这两种字体也因学写得最多,印象也就最深刻。在那个没有电脑的时代,这两种字体的确也是被运用得最多的——马路上可与人争高低的大标语、海报上拳头大的标题、墙报上密密麻麻的板书,还有会展、书籍封面、商品包装等,所有字体都是经过专业训练的人一笔一划写出来的。字写得怎样,往往可以判断出设计师的专业水准和艺术修养。故美术字对想要从事上述职业或工作的人来讲是一种基本功,具有举足轻重的地位。

美术字里的黑体字和宋体字在当时被我们认为是最难写好的字体。如把它们写好了,其他再复杂多变的字体或以字体为元素的标志、图形符号的设计也就容易多了。那时的老师都是这样说的,事实也证明这样的见解和方法是正确的。要写出更具特色和意味的字体,首先还是要把标准的黑体或宋体写好,其次再将它们的笔画、粗细、长短、高低、上下、左右、头尾造型等等做变化处理。现在用电脑设计字体的人也差不多运用类似的方法。我至今还一直保持着那时的习惯来对付相关的设计。

要说明的是,当时所学习的黑体字或宋体字不是现在电脑里常用的那种。黑体字有多种不同风格,有适合用在标语、标题上的,这种黑体字在书写的时候,除了要保持笔画粗细基本一致外,还要把笔画的方头方尾描得再大一些,那样看起来会显得比较稳重和大气;有的黑体字则要写得匀称或笔画纤细一些,用在板书、图纸上的标注和包装上最好看;还有一种叫"长美体"的黑体字,有点像黑体又似宋体,其笔画的横、竖与黑体一模一样,都是无顿笔和方头尾,但在点、撇、捺等笔画中又采用了宋体字的特点,当时很多报纸、杂志都喜欢用这样的字体。若现在有人还用"长美体"的字来设计东西,一定会让50、60年代出生的朋友们怀旧和伤感。宋体字同样有多种类型,总的来说有大宋和小宋之

黑体

宋体

艰苦奋斗
安定团结

黑体字基本笔形

宋体字基本笔形

Helvetica 字体

ABCDEFGHIJKLMNOPQRSTUVWXYZ
abcdefghijklmnopqrstuvwxyz1234567890
ABCDEFGHIJKLMNOPQRSTUVWXYZ
abcdefghijklmnopqrstuvwxyz1234567890

罗马体

ABCDEFGHIJKLMNOPQRSTUVWXYZ
abcdefghijklmnopqrstuvwxyz1234567890
ABCDEFGHIJKLMNOPQRSTUVWXYZ
abcdefghijklmnopqrstuvwxyz1234567890

分。当时大家在写宋体字的时候喜欢把字写成繁体的，只因横细竖粗的宋体写繁体比简体好看。老师那时喜欢拿明清时期的刻本或活字印刷出版物给我们欣赏，并说这是最好的典范和精华。我印象最深的是，那些传统刻板书籍页面中有不少文字和图画并置在一起的，版式布局看似有规律却又无规律可循，还隐隐约约透露出一股儒雅和奇异的气息。我想，中文排版设计的精华与奥秘可能就藏在这些字里行间吧。

另外，我们在写拉丁文字时，罗马字体和 Helvetica 字体（现为苹果电脑的默认正文体）是写得最多的，因那时中文用得多，西文也大多是以汉语拼音来写的。初学写西文的时候会觉得罗马体难写、好看，但后来还是觉得类似中文黑体的 Helvetica 字体比较好看和难写。这也不奇怪，因为罗马字体不管其字体的架子是否搭建得标准，只要把横细、竖粗和头尾、拐弯处的圆弧特征描好，基本上就很像它了，而 Helvetica 字体则不一样，架子稍微没搭好，整个字就不好看了。后来才知道，其实西字的学问也是很大的。

手书美术字是慢慢地还是顷刻间退出历史舞台的，已经记不准了，大概是从上世纪 90 年代开始，应该与电脑被运用到设计的那一刻有关系吧。在电脑里一拉菜单就得到那么多字体，令人眼花缭乱，有这么便当的事，何乐而不为呢。可是，当设计师习惯于黑体和宋体等几种常用字体后，整个视觉设计的局面就单调了，似乎设计师们在电脑出现之前就已达成了默契，受众也似乎适应和怂恿了这种现象。时至今日，大家又对电脑字体的同质化现象开始抱怨和不满了。有人主张要重视"字体设计"并重新念叨美术字的好：美术字的独特唯一性，对内容意义的指向性与表现力，以及因设计师个人风格与理念而异的审美和趣味等等，这一切都是敲打键盘时所流出的字体所望尘莫及的，这就好比书法的不可取代和永不重复一样。即便是同一位书法家书写相同的内容和字体，随时空的不同和心境的变化，其书法中流露出的意境和味道也是不完全一样的。

我想，视觉信息传达设计中的字体与一般文件或书籍里的字体的最大区别，就是字体自身的价值和意义的不同。前者谓字体设计，后者为字体运用。以字体为载体的信息传达设计同一般艺术作品的审美体验应该是一样的。设计师对字体的信息、美学承载力的探索是无限的，受众对字体设计的期望也是无止境的。现在大家又怀念起那个时期的美术字教学的种种好处，无非是这种期望的使然。

我发觉，在设计界赫赫有名的张光宇、田自秉、余秉楠、陈汉民、张道一等设计大家，都曾经主持过美术字课程。并且，他们以自己的身体力行证明了美术字为平面视觉设计之基础。怪不得像中国银行、中国工商银行等以字体设计为标志形象的设计，至今仍被作为设计界的典范之作。美术字或字体设计，作为一种设计语言工具和表现形式，其生命力和意义是耐人寻味的。一些媒体对从事字体设计的人（做字人）以"一生一字"来形容，实在令人感动和敬佩。

"美术字"曾作为一个设计的专用名词，相信是不会轻易被人忘却的。如同那本方块状的"黑皮书"，在这花花世界里，它总能显示出沉着、朴素和诚实的本色之美。

见证大师

遇见理查德·萨帕（Richard Sapper），是我还在学校学习设计的时候。萨帕是德国国立斯图加特艺术学院的教授，也是我们中央工艺美术学院（现在的清华大学美术学院）工业设计系的访问教授。当时随他一起来我校的还有二十几位德国学生，他给我们讲座之余也辅导自己的学生做课题。

我印象最深的是旁听萨帕辅导自己学生的情形。当时他给学生的快题练习是用纸做一个空间生成，该空间要叙述一个有意味的故事。而这故事是在该空间旋转时展开的，随着该空间缓缓地转动，应该可以发现流淌在空间构筑上的那个无形的场域。这听起来似乎有点玄，但在现场体会还真是那样的。观看时一定要静心专神，方能觉察。记得当时萨帕评判学生作业时非常认真，每个练习他都要花费很长的时间反复看上几遍，但对其的点评却很少。这倒符合他的性格，他就是很少说话、专心聆听的那种人，故会给人极深印象。拿现在的话说，就是一副很酷的样子。

关于那次旁听，还有不少故事呢。据说当时系里为了搞到一个可以旋转的台子，费了好大的劲。系里找来一个类似从旧机器上拆卸下的轴承一样的东西，它锈迹斑斑，转动时还不时发出嗤嗤的声响。后来听说这是从学校汽车修理车间的后院捡到的，它本是没有人要的破铜烂铁，放在教室里却很有味道，好用

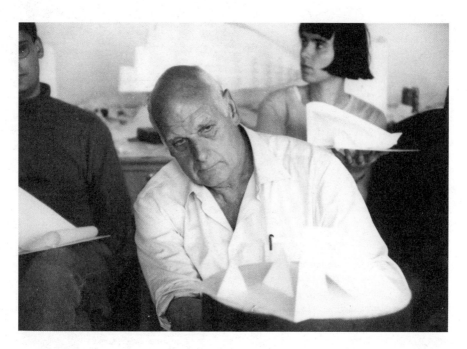

理查德·萨帕

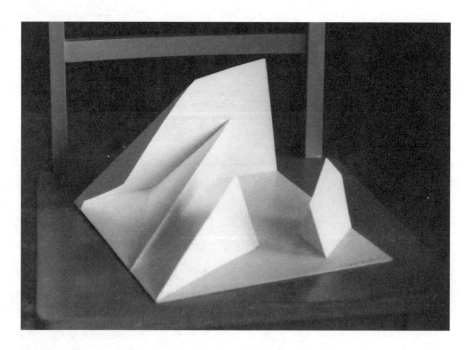

理查德·萨帕课上的学生作业

得很。我想当时萨帕应该还是很中意的。他们还在上面固定了一块小木板，萨帕一边转动着木板，一边目不转睛地注视着眼前白色的空间构筑物。萨帕看学生作业时的神情令我至今难忘——他几乎每个作业都要看上好几分钟，一会儿顺时针转，一会儿逆时针转，这样来来回回地看几遍。在后面旁听的同学有的已经不耐烦地溜掉了，可萨帕和他的学生却十分认真，个个精神抖擞，还不时相互传递着眼色呢。再看大师萨帕，他已六十开外，身穿白色棉质衬衫和黑色西裤，皮鞋锃亮，很有西方电影里男主角的风范。在近两个小时的时间，他几乎就是那样死死地被钉在椅子上，专注地聆听并偶尔说上几句里，始终没有站起来过。整整两个课时，我亦几乎没有挪动过位子，完全沉浸在由萨帕和他的学生们主演的剧情里。

理查德·萨帕可能是我最早知晓并遇见的国际知名设计大师了。早在80年代初，我就在柳冠中先生的工业设计讲座中听到过这个名字。当时只知他设计了世界上第一台将电池、光驱和主机分离的笔记本电脑，也是第一个用模数化概念来设计的产品。没想到这种今日被誉为"系统化设计"的方法和理念早在70年代就已经有了，实在是很了不起。

萨帕的另一件设计也很著名，叫"Tizio"台灯。这是世界上第一台卤素灯光源的日用台灯。记得当时听讲座时并没有对灯具技术方面的内容感兴趣，倒是被灯具结构方面运用物理平衡原理来设计的创意所吸引，因为在这之前我就知道美国现代艺术家亚历山大·考尔德（Alexander Calder）的活动装置艺术作品，觉得它们有异曲同工之妙。后来，我在柳先生的家中也看到了那盏Tizio台灯，得知这是先生在德国留学时买的。

经由柳先生指教，才深感这款Tizio台灯设计的玄妙。萨帕运用杠杆平衡原理所设计的悬臂式结构，目的是扩大灯具的照明范围和使用时的随机性。Tizio台灯悬挑的范围从上到下、从左到右都在一米之上。台灯还能360度地水平旋

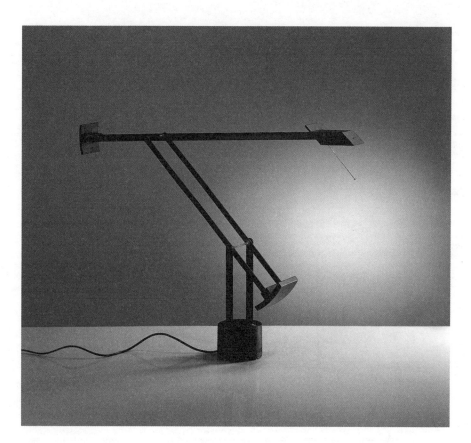

理查德·萨帕设计，Tizio 台灯，1972 年

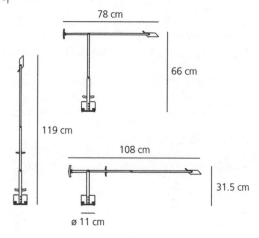

Tizio 台灯细节参数

动，调节的方式也极具戏剧性和体验性，只需用手指即可驱动灯伞上下左右移动，而且这一切都是在平稳、寂静中进行的。台灯的悬臂支架还担当起输送电流的导线的功能。另外，台灯的变压稳压电源器被安置在底座上，使台灯在使用时更平稳安全。加上台灯使用的是12V卤素光源，可缩小灯伞的体积而不遮挡使用者视线。可以确定，是Tizio台灯开启了以后所有这类灯具的设计风尚。

萨帕，这位1932年生于德国慕尼黑的工业设计大师，年轻时还学过哲学、平面设计、工程学和经济学。后来，他曾在世界著名的德国奔驰汽车（Mercedes-Benz）和意大利菲亚特汽车（Fiat）公司的设计部门工作，担任过意大利知名设计品牌阿莱西（Alessi）和美国IBM公司的设计顾问，获得过无数次德国红点设计奖和意大利金罗盘奖。他的很多设计作品还被美国纽约现代艺术博物馆（MoMA）等世界著名博物馆永久收藏，这对设计师来讲是至高的荣誉。他在近70多岁高龄时还设计了哈雷（Halley）台灯，这是世界上第一台以LED为光源的工作台灯。他在接受美国《商业周刊》的访问时说："设计哈雷灯最大的挑战是散热问题，因它会影响LED的使用寿命。"他想到了笔记本电脑的冷却集成块技术，使热量通过导热管传输到由一个风扇冷却的铝制尾鳍上。他还将笔记本电脑的铰链技术运用到了台灯的悬臂机构上。

萨帕，就是这样一位永远年轻的设计大师。他在设计创意上从不循规蹈矩，始终充满惊人的想象力。萨帕还是一位很有趣的人，当有人问他还有什么想要设计却又没有机会设计时，他竟然说想为一台巨大的收割机来做设计，因为他还想一个人开着收割机到田野里漫游呢。